Beautiful Experience

攝影 —— 鍾榮光 繪圖·文字 —— 宋珮

目錄 >

草原　　9

祈禱者　　16

心裡的風景　　21

致敬　　27

復活！？　　33

母親　　39

客旅　　45

觀　　51

童年剪影　　57

凝聚的一刻　　63

現實的倒影　　69

水與石　　75

明喻與暗喻　　81

不朽　　87

真與美　　93

加法與減法　　99

光影交織的瞬間　　105

人文風景　　111

哀淒與歡呼　　117

意在言外　　123

交會　　129

新的視野　　135

情感的溫差　　141

永恆形貌　　147

思慕的地方　　153

形狀的詩歌　　159

繼承的創造力　　165

收與放　　171

黑白與彩色攝影　　181

漫談攝影與繪畫的關係　　189

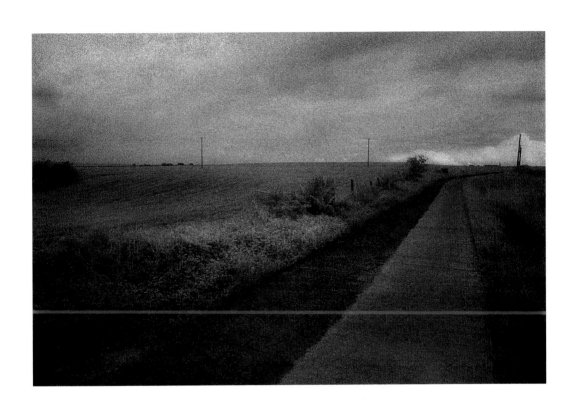

草原>

　　草原之路·墾丁
　　2000

英國藝評家John Berger曾說：「攝影者觀看的方式反映在他所選擇的主題上。畫者觀看的方式則是由畫布，或是紙上留下的記號重新組合後陳述。」如果真是如此，那麼，是不是直接拍照的攝影者在選好主題，按下快門之前，所有相關的記憶、思緒、情感都已沉澱，並且化成了直覺，然後在250分之1秒，或是60分之1秒的決定性瞬間，立即完成了作品？而畫者選好主題後，下筆繪製的期間，還可以在腦海中翻箱倒櫃，搜尋記憶、細訴情感、釐清思緒，直到紙上佈滿記號，才算完成？那麼，就觀看的方式與創作的過程來看，攝影與繪畫是否毫無相通之處？

墾丁聯勤活動中心前的草原鍾榮光去過幾次，他曾用紅外線底片拍過一張草原上的路 (圖1)。之後，我們每次到南台灣，都會去探望一下，或是小住兩天。那裡像是心中的一塊寬闊之地，可以收納各樣的情緒。2001年盛夏，我們得閒，逃開了台北的燥熱和冷氣，一早開車出發，下午五點就踏上了這片草原，天色仍是大亮，海風習習。把行李放進房間後，我搬出一張椅子在盛開的蟹蘭旁坐下來，直覺這花葉的線條暗含著一種心情，忍不住畫了起來。我欣喜不必顧慮透視的原理，也不需擔心風景的原貌，就順著蟹蘭攀爬的枝條，把鄰近的小路、遠處的海水都搬進了畫面，我試著用畫在紙上的筆觸為蟹蘭編織故事、佈置舞台 (圖2)。

而鍾榮光一會兒在我旁邊看看，評論一番，一會兒又沿著小路到處逛逛，然後才拿出相機和三腳架，原來他在等待光線轉弱。等我闔上了素描簿，

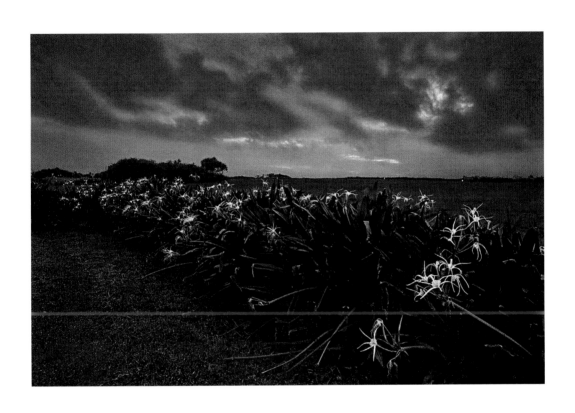

2 　黃昏草原．墾丁
2001年

他展開身手。飄來的雲朵遮住黃昏的陽光，路燈亮了，他用黑白底片配上25號的紅色濾鏡，試圖把草地和天色變暗，突顯蟹蘭的瑩白和路燈的亮光。他等待雲影，觀察花葉與雲朵間相呼應的律動。隨著光線的變化，他選擇時刻，調整不同的曝光量，一共拍了七張，然後收起相機，但是他的作品還沒有完成，就像我的一樣。

旅行回來，我在圖畫上增加筆觸，變化光影。而鍾榮光在暗房裡沖出底片，選出最符合他想像的一張，然後再經過加光、減光，印製成照片，直到他認為照片上的影像已經完全留住那一刻的寧靜氛圍，捕捉了花朵吐露的氣息(圖3)。他笑說我的一幅畫就包含了他兩張作品的構圖，還能畫出他沒拍到的海面，我卻覺得屬於那一個下午的回憶其實封存在他的作品裡，而我是借題發揮，把情感沉浸在一筆一筆累積的線條當中。我們受同樣的題材吸引，雖然表達的方式不同，但從整個過程看來，攝影者和畫者為要傳達個人的「看」法，其實都先經過直覺的作用，再在製作的過程中湧現想像，然後各自用不同的方法留下了記號！

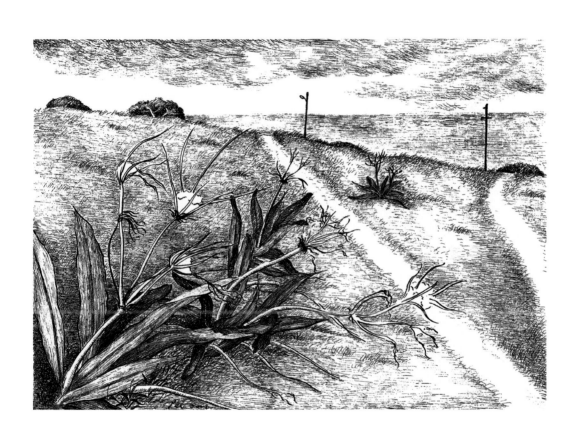

3　　蟹蘭
　　　鋼筆、代針筆．墾丁
　　　2001年

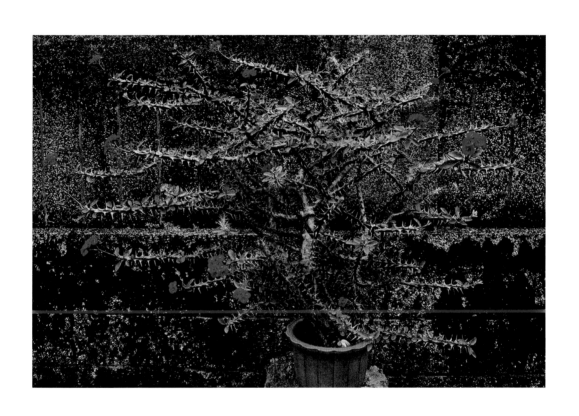

祈禱者 >

1 麒麟花. 台灣屏東
 2001年

圖畫和攝影都是所謂的視覺藝術，訴諸於視覺感官，觀賞者往往會尋找畫面、影像與現實世界的關係，也會把自己的生活經驗融入，產生超越視覺的其他感受，比如說，照片裡如果出現了尖銳的東西，就可能引起刺痛的感覺；如果拍攝的是鮮美的花果，可能勾起嗅覺或是味覺的記憶；偶爾，畫裡小溪的潺潺水聲，會像音樂般傳入觀賞者的耳朵。由此看來，以現實為創作題材的繪畫和攝影作品，多半藉著各種感官經驗引發觀者共鳴，進而受作品吸引。也許正因為如此，很多人會以「像」或「不像」來評定一幅畫的好壞。不過，古今中外不少畫家都曾發出「不平之鳴」，並藉自己的作品表明藝術的目的不是為了複製現實世界，其中一位是威廉・布雷克(William Blake, 英國詩人、畫家1757-1827)。有人評論他的作品，說他「盡一切可能使畫中人物失去實體感，使其變為透明，朦朧不清，不受地心引力影響，雖存在但是不可捉摸，面目模糊卻散發光彩，他不希望把所畫的降格為純粹的物件」。簡而言之，布雷克定意要把自己的作品從滿足感官的、物質的層次提昇至精神的層次，也就是靈性的層次。

有一年過年，鍾榮光和我陪公公去屏東五溝水訪友，趁長輩們敘舊之際，我們到村子裡閒逛，這個幽靜的客家村落只有幾條曲折的小街，乾淨儉樸，新建的房舍不多，除了傳統的三合院外，還保有幾棟日據時代的舊式洋房。我們在一道矮牆前佇立，牆內是小小的院落，兩層樓的建築一目了然，我正揣想著這洋樓的歷史，鍾榮光注意到牆外種的盆栽。他退後幾步，豎起三腳架，我不得不負起把風的重任，隨時報告是否有來車，因為彎

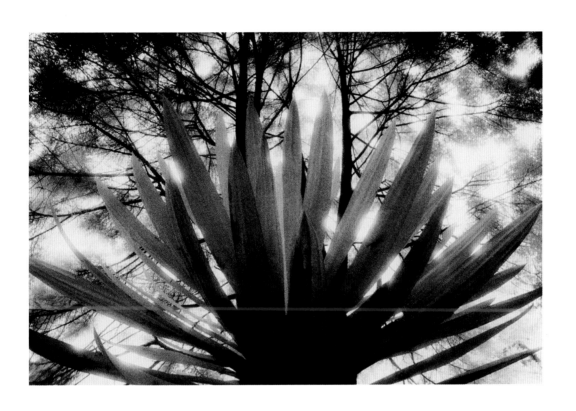

2 　 龍舌蘭．台灣宜蘭
　 　 紅外線底片　 2000年

曲的小路僅容一車通行。傍晚陽光燦然，為斑駁老牆前的小紅花增艷，可是，直等到他拍好照片，要我從鏡頭裡看花，我才了解他發現了什麼(圖1)。鏡頭裡的紅花綠葉固然鮮艷，但更醒目的是荊棘般的刺，因為受光，加上黑牆襯托，細密的長刺令人心驚。很奇妙的，當感官接收了初步的訊息後，那花與刺之間強烈的對比，竟又引發美麗與死亡、熾愛與痛苦、十架與救贖那樣相互矛盾而又更深層的聯想。　再前一年，他曾用紅外線底片拍攝一株龍舌蘭(圖2)，借助仰角使伸展的葉片成為往天空延伸的曲線，宛如舞者的指尖，又似祈禱者的心念，滿載期盼，而天空以點點光暈殷殷回應。

攝影藉著光線的向背、鏡頭放置的角度，以及簡化彩色為黑白等等方式，試圖超越物件實體的表述，導引觀賞者精神上的聯想，可見攝影這種極度「似真」的媒材，也不只停留在「寫實」和「紀錄」的層次。那麼繪畫呢？從寫實到抽象之間，可以發揮的範圍應該更為寬廣吧！我曾試為白描的花草著色(圖3)，用色鉛筆漸次表現出花葉的質感與光線效果，畫到中途，卻不捨得把顏色完全塗滿，於是留下部分線條稿不上色，畫面同時呈現了立體的彩色塊面與平面的黑白線條，就此保留在「未完成」狀態。如此佈局，看來好似山間獨自開落的小花，因為一絲陽光，或者一雙關愛的眼神，被仙棒一點，立時煥發出神采。的確，攝影與繪畫的題材往往取自毫不起眼的角落，不過在創作的過程中，卻意圖超越物件的表相，企及靈性的境界！

3 口紅花．代針筆及色鉛筆
2004年

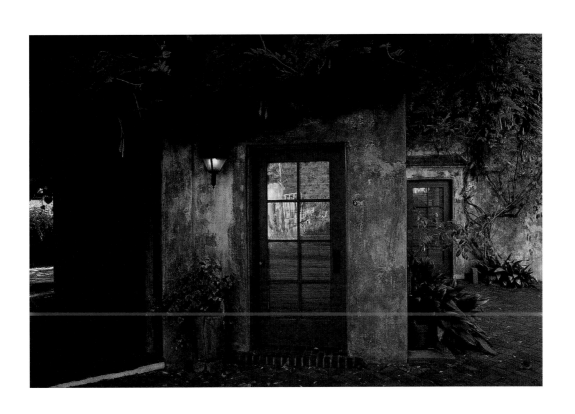

心裡的風景 >

1 　　有風景的房子．美國加州
　　1987年

比利時畫家馬格利特畫畫，總是把習以為常的事物安排在不可能出現的地方，為的是吸引觀賞者注意，產生全新的感受，並且從奇異如夢境一般的景象裡，覺察內心真實的面貌，就好像是把熟悉的名詞、動詞、形容詞重組之後，成為詩句一樣。而藉著重新組合現實世界來表達內心隱晦世界，也正是其他超現實畫家(Surrealist)的目的。受到繪畫潮流影響，二十世紀的攝影者也嘗試用超現實風格創作，這種攝影風格倒不是模仿繪畫，而是試圖超越現實的限制，製造幻象。到了二十一世紀，除了傳統的單張照片，以及拼貼、合成的多重影像外，還可以利用電腦軟體製造出各種「超現實」效果，然而，新奇、詭譎的幻象很可能炫人眼目，卻不一定是創作者真實的內心風景。

有個夏日黃昏，我們彎進一座西班牙式庭院(圖1)，這時半邊牆已經隱入陰影中，另一邊依然是陽光和暖。門燈點亮了，白牆紅瓦的倒影卻在玻璃門上留連不去，空氣、光線和時間靜靜流動，黑夜與白晝在此悄悄交會，明亮的理性世界逐漸轉為幽深的想像世界。這個院子我們曾一再造訪，鍾榮光也多次觀察，直到那個下午，才拍攝下來，過程中沒有增加人工光源，拍好後也沒有後製作，但是初見時的奇異感受，成功的轉變成超現實的影像，他取名為〈有風景的房子〉，其實指的是「有風景的心」，因為他覺得心裡要先有風景，才能看見藏在現實裡的獨特景緻。

然而，有時候，經過後製作的影像會給人更強烈的視覺衝擊。住在加州

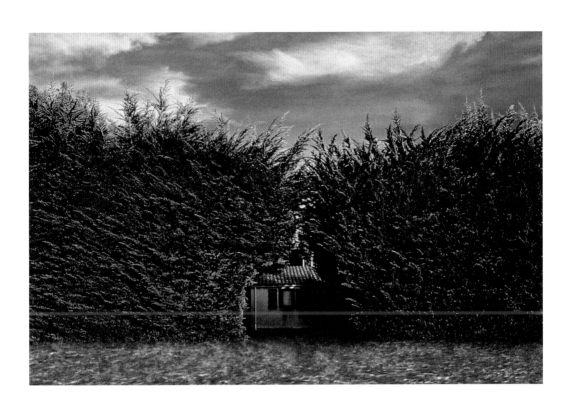

2 　　樹籬內的房子．美國加州
1999年後製

時，我們常常開車經過一大片樹籬和一棟小房子，總覺得被茂密樹籬包圍的小房子，很能勾起遊子心頭的思鄉之情。可是拍完之後，鍾榮光認為畫面裡少了什麼，就暫時擱置。直到回台灣後，他的暗房合成技術逐漸熟練，才再把照片拿出來，他想為小房子添一盞燈，使它更有家的感覺，孤單的燈似在等待歸人。然後他把門前的馬路換成一片海水，流動的水、奔馳的雲、張牙五爪的樹籬，騷動不安，與家的安祥形成對比(圖2)。

我也曾經為樹做了好些寫生，但是往往要經過一段時間後，才想出可以在樹的周圍添加些什麼，使畫多一點想像。〈星空下的樹〉原是在大安森林公園寫生的榕樹，在素描本裡放了幾年，直到有一天讀惠特曼(Walt Whitman)的詩〈一堂天文課〉才突發奇想，完成了這幅畫(圖3)。詩是這樣寫的：只要聽到那博學的天文家，只要證明啦、數字啦、排在面前，只要圖啊、表啊列出，要把它們加減乘除，只要坐聽那天文家在教室講得滿堂喝采， 我會很快沒來由的變得疲乏厭倦，只好起來悄悄一個人溜出去， 到神祕濕潤的夜氣裡，並不時地， 在純然的寂靜中仰望星辰。 (彭鏡禧、夏燕生譯) 不論是超現實的繪畫或是攝影，不變的質素都是一種神祕的情境，不可言說，卻讓人嚮往、引人探索，或許那就是源自生命的祕密，是留存在心裡的風景。

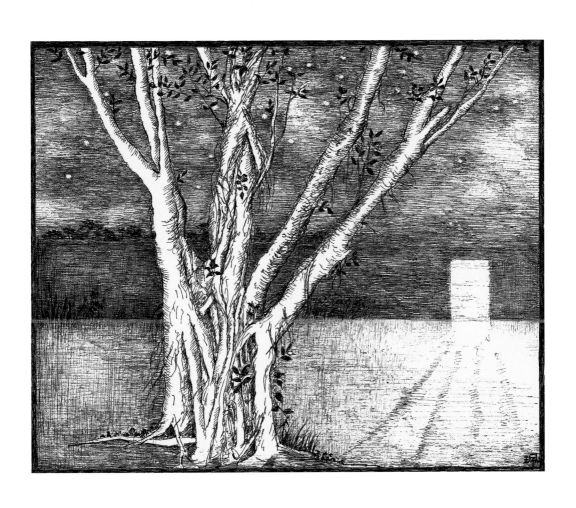

3　　　星空下的樹．代針筆
　　　2001年

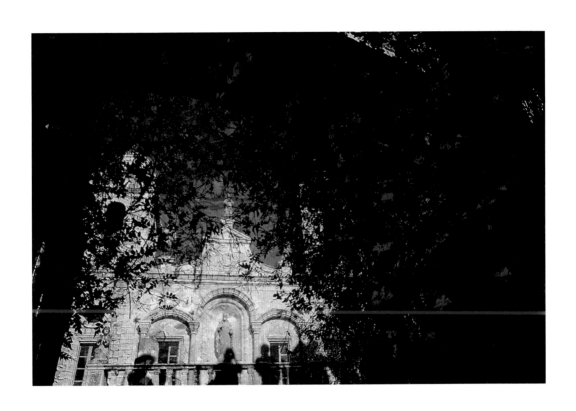

致敬 >

　　教堂與玫瑰．以色列、埃及
　　1999年後製

也許可以把藝術創作比喻成祈禱，或是表白，說它是沉澱的思緒、真摯的情感，是美的具體實現。然而不論是祈禱、表白，或是美的真實體驗，都必須透過愛的途徑，由於愛的緣故，藝術轉化成一份禮物。這份禮物由心發出，循多年累積的經驗琢磨推敲，完成後獻給世人。歷史上有不少藝術品是為特定對象創作的，在標題上註明獻給一位過去的藝術家、一位聖徒，或者是英雄人物，藝術家藉此向所景仰的人表達敬意。除了獻給人以外，歐洲許多大教堂裡面，不論是祭壇上、壁龕中擺設的圖畫、雕刻，甚至建築物本身，都是信徒獻給上帝的禮物。　有時，我們在拍照、畫畫的時候，也有一種「致敬」的心情，尤其是對那些曾經啟發過我們的藝術家。如果我們的作品承接了他們的精神，碰觸了他們表現過的題材，自然就想把作品獻給他們，以示感謝。1985年，我們在信仰上找到了美善的源頭，從此便也相信自己的作品可以成為獻給造物者的禮物。

1996年夏天，鍾榮光和四十多位傳道人一起去以色列旅行。一天下午，他們去參觀迦拿教堂，這座花崗石教堂建築在耶穌第一次行神蹟的地方，鍾榮光拍了教堂宏偉的立面，可是總覺得畫面少了什麼。後來，他在約旦河畔拍了一叢玫瑰，又在埃及曠野，拍下他和幾位傳道人拖長的影子。回台灣後，他運用暗房技巧把三張幻燈片組合在一起，完成了〈教堂與玫瑰〉(圖1)。在這張合成影像裡，他的影子正好映在教堂中央，那舉著相機的姿態，彷彿是向教堂行致敬禮。艷紅的玫瑰與教堂前的爬藤重疊，像是圍繞教堂的花環。將幻燈片沖印成照片時，他特別加重了黃色調，突顯出

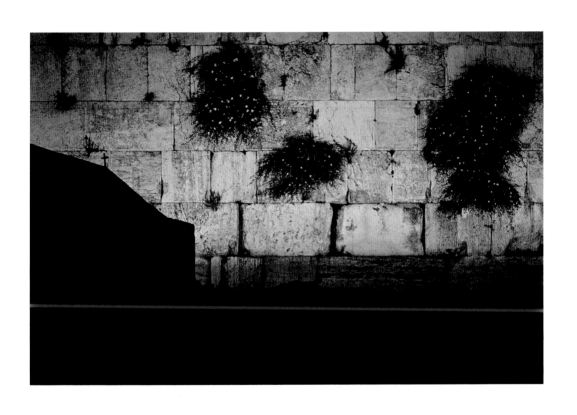

2 在西奈山頂遙望哭牆
以色列、埃及
1999年後製

教堂黃金般的光澤。

完成〈教堂與玫瑰〉後，他又用另外兩張幻燈片合成〈從西奈山頂遙望哭牆〉(圖2)。作品中出現的是西奈山上的晨曦、山頂的教堂，還有耶路撒冷的哭牆，影像中的元素具有象徵意義，彷彿是說：清晨之光漸漸驅走了暗夜的哭泣。哭牆壁面飽經風霜的紋路、石縫間開出的小白花，照進了人心深處的傷痕與盼望。人一生的果效是由心發出，一件藝術作品的果效也由心而生，崇敬之心使藝術具有感染力量。

有一次我們從中壢開車回台北，車子隨著公路轉了個彎，突然間大朵大朵的白雲迎面而來，瑩潔的白雲由湛藍的天空襯托，壯觀雄偉，緊緊吸引住我的目光，久久不能自已。回家後，我想把當時的驚嘆畫出來，就去花店買了幾支白色海芋作為前景，海芋的花形和雲相似。然後，我想像自己是一個登山客，正爬上山頂去看雲。我試著畫出風的行徑與時間的流動，想藉著畫留住大自然迎向我的那一刻(圖3)。文藝復興時期的建築師阿爾伯堤 (Leone Battista Alberti, 1404-1472) 曾說：「最高的幸福，是能夠不顧生命中腐朽和脆弱的部分，自在地活著，並且擁有從軟弱的身體中解放出來的心靈，獨自同創造奇蹟的造物者說話，思考大自然的由來與運行的原理，以及自然間最完善、最美的規律，並且去認識、讚揚創造這麼多幸福的造物主。」這段話總結了古典主義的精神，也許依然值得藝術工作者借鏡！

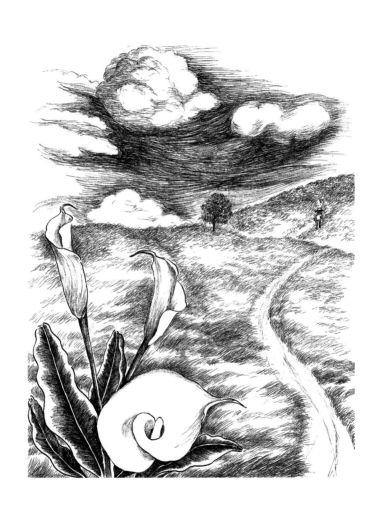

3　　　雲起之時．鋼筆、代針筆
　　　2005年

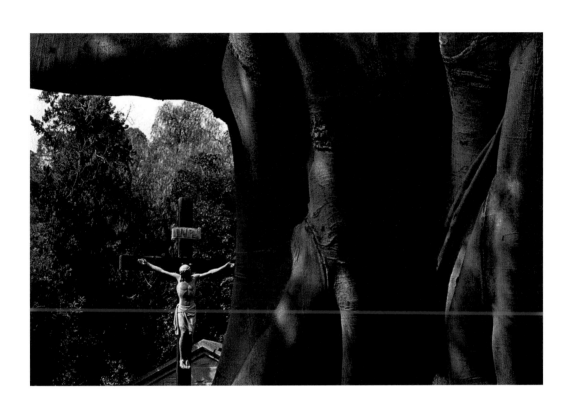

復活！？ >

1　　十架與老樹．美國加州
　　　1984年

西方藝術家對於創作的能力特別敏感，有人認為創作力是上帝特別的恩賜，有人相信那是與生俱來的天賦，也有人認為藝術家根本沒有無中生有的創造力，只會模仿自然、借鏡他人、歸納整理，因此，努力鍛鍊技巧顯然比依靠天才更為重要。然而技巧並不足以說明，為什麼某些詩句、某種歌聲，或是畫面能激發靈魂深處的震撼，使人頭皮發麻、眼睛發亮，它們彷彿揭露了天國的一角，由那靈光洗滌人心、照見真理。這種莫名的力量到底從何而來？

昆蟲學家李淳陽曾花了八年時間，拍攝出動人的昆蟲影片，他說：「創作是什麼？就是想得連神經系統都崩潰了、死光了，在那裡再復活、萌發出來的新芽，就是創作。」或許，藝術的創造力就是竭盡所能，使文字、音符、影像……活起來的力量吧！不少創作者體驗過其中的奧妙，但也因此不安，害怕失去這稀有的恩寵。他們深知藝術的生命有限，不能與生生不息的大自然相比，更無法比擬永恆的造物者。

我們住過的加州小城有棟十八世紀興建的方濟會修院，裡面保留了儉樸的陳設，修院前面有一片玫瑰園，後面是樹影幢幢的修士墓園，墓園裡豎著高大的十架，十架上掛著耶穌的雕像。鍾榮光和我都曾在中學和大學時代接觸過基督信仰，不過難以接受那位生在馬槽的嬰兒，會是上帝的兒子，也不能相信他誕生的目的竟是為了死亡，並且從死裡復活，讓相信他的人得到救贖與永生。可是，當我們漫步在這幽靜的墓園裡，很難不想到生與

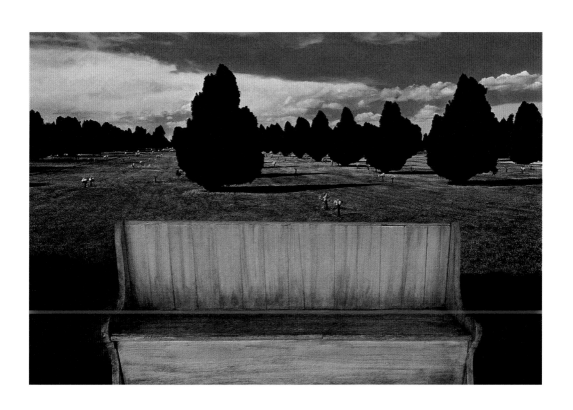

2 可安歇的長椅
1999年後製

死，也很難不用特別的眼光凝視十架上的耶穌。鍾榮光看到一棵枝幹糾結的老樹，光影交織的樹身，宛如飽受傷害的身體，老樹似在默示，每一樣受造物身上都反映著生命與死亡，就像耶穌。於是鍾榮光以暗處的老樹為前景，對應陽光下的十架，拍下這張黑白照片(圖1)。拍照後的第二年，我們也漸漸領略了信仰的奧秘，這張照片因此彌足珍貴。

隨著信仰經歷的增長，生命與死亡逐漸成為鍾榮光創作的重要題材。有次旅行途中，經過一大片墓園，碧綠的草坪上整齊的種著一列列柏樹，大理石墓碑平貼地面，有些墓前插著花束，遠遠望去，好像是三三兩兩的人在草地上散步。那天陽光璀璨，卻沒有熱力，氣氛寧靜而肅穆，廣闊的天地間，彷彿只有我們，鍾榮光把這一刻拍下來。之後，他看著幻燈片反覆思考，最後決定把另一張木頭長椅的影像，疊放在這張幻燈片上，並且在四周加深色調，如拖長的樹蔭。那長椅既可供人坐臥歇息，又似即將入土的棺木(圖2)，同時傳達了「死亡」與「安息」之意。

而我每每盼望在自己的畫裡表現出生命的氣息，我發現十七世紀荷蘭的靜物畫家，喜歡在畫裡借枯萎的葉子襯托盛開的花朵，他們利用死亡突顯生命，也利用生命預告死亡；我又發現抽象的線條、色彩和光影既可描繪盎然生氣，也可以深邃如死亡。因此，畫淡紫色的星辰花時，我選擇以黑色粉彩紙作底(圖3)，使花如其名，化作暗夜繁星，幽然綻放光芒。我更想像，小花是寒冬過後，枯枝上復活的新芽，欣然報告大地春回的消息。

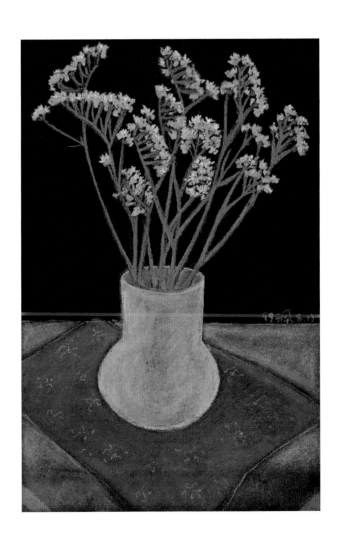

3 星辰花．粉彩
1999年

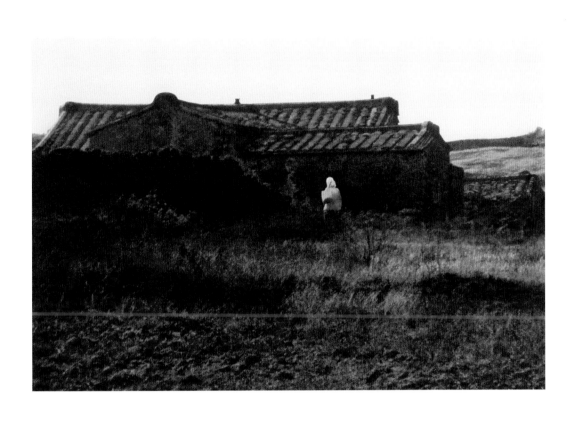

母親 >

1 暮歸．澎湖七美
 1981年

許多作家、藝術工作者把創作比喻為懷孕、生產的過程。確實，一件作品從意念的醞釀、琢磨，到沉澱，作者就像孕育胎兒一樣小心翼翼，看著胎兒隨著時間逐漸成形長大，到了誕生前還要經過相當程度的焦慮不安。不過，一旦作品生出，公諸於世後，創作者的任務業已完成，不得不和自己的孩子分離了，所謂分離倒不是說藝術家失去了作品的著作權，或是智慧財產權，而是進入公共領域後，凡接觸過作品的人都可予以評價與詮釋。這個「孩子」或能給人啟示，引發無窮的靈感，或是遭人咒罵、鄙視；這個「孩子」還可能被私人收藏、美術館購置，也可能流落遠方、遺忘在蛛網密佈的閣樓裡；這個「孩子」也許「壽命」有限，也許活上千百年……，這些藝術家全都無法顧及，只能繼續用心孕育新的作品。生產也是一種分離的過程，但是為人母親的，卻是在孩子誕生後，才開始認識自己的「作品」，驚覺其成長的奇妙，也才深切體會什麼是愛。

鍾榮光的母親，我的婆婆，生長在屏東鄉下，雖然出生於書香世家，小時候卻被送到農家當養女，沒有享受過母親疼愛，長大後，回到自己家裡，開始接受小學教育，小學畢業時已經十七歲了，因父親過世，沒有機會繼續求學，等到婚後做了母親，在刻苦討生活之際，仍然盡心呵護六個孩子，彌補自己沒有嚐過的母愛。因此鍾榮光總在堅毅的農家婦人身上看到母親的形象。大學畢業那一年，他獨自去澎湖旅行，有天黃昏走在七美小島上，看到紅瓦屋前有位蒙頭巾的婦人，大概是剛忙完了農事，準備回家煮晚飯。夕陽映照著老屋，荒草滿地，這景象把他帶回童年，想起年幼時

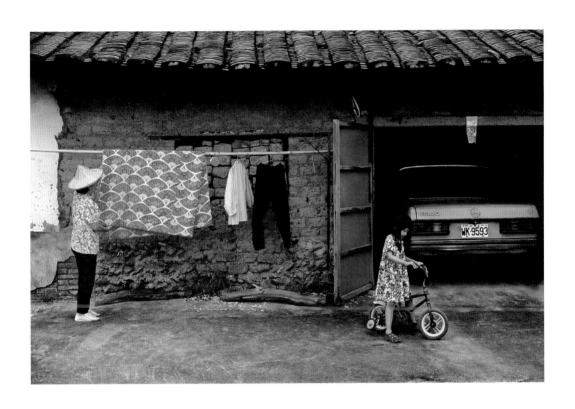

2　　祖孫一．屏東高樹
1995年

的母親(圖1)。

等到我們有了孩子，婆婆的關愛延續到孫女身上。有一年暑假，我們帶著
孩子回鄉。老家的四合院裡，還留著一棟用泥巴和稻桿建的屋子，屋前有
竹竿架。鍾榮光找了一床老式的花棉被，讓婆婆晾在竹竿上。婆婆戴著斗
笠，穿著客家婦女傳統的黑長褲，身旁是騎車的小孫女。這個場景是鍾榮
光刻意佈置出來的(圖2)，想把無形的親情化成有形的影像。這張影像保留
住三代之間短暫的相聚，只是當時不覺得不尋常，驀然回首，才頓感珍
貴的一刻已不可復得。十五年後，婆婆過世了，我們帶著女兒回到老家，
把婆婆坐過的輪椅放在廣場上，鍾榮光用同樣的角度拍了一張，作為對
照(圖3)。

作母親是一種非常強烈的情感經驗，因為裡面包含著極大的喜悅，也潛藏
著極深的憂傷。馬利亞在西方繪畫中是母愛的象徵，畫家在許多聖母像的
臉孔上，揉進了愛意與憂傷。畫中的馬利亞總是穿著紅色長裙和藍色外
袍，藍色象徵天國、真理、愛與堅定，紅色象徵聖靈和受難。而美國當代
女詩人林姐‧派斯坦(Linda Pastan)的詩集《不完美的樂土》中有一首〈給要
離家的女兒〉，寫出了一位平凡母親的複雜感受：你八歲那年　我教你騎
腳踏車，邁著大步　傍著你，　你搖搖擺擺　坐兩個圓輪而去，　我自己圓著
嘴　驚見你使勁　前行，順著彎曲的　公園小徑，那時　我一直等待　那砰然
一聲　你摔下來，便　衝著追上去，　而你漸騎　漸遠，　漸小，漸易破損，

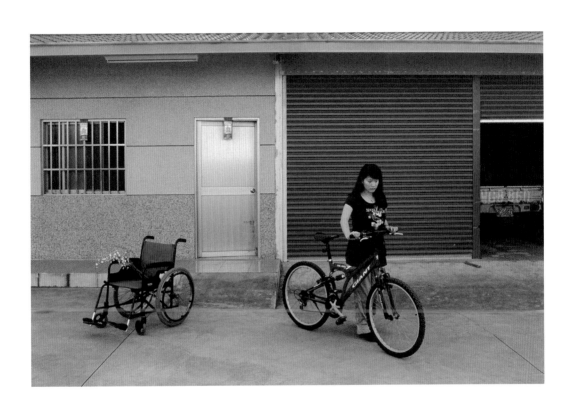

3　　祖孫二．屏東高樹
2010年

拼了命　踩上，踩下，尖聲　大笑，　頭髮甩動　在背後，像一方　手帕揮舞
著　再見。(彭鏡禧、夏燕生譯)

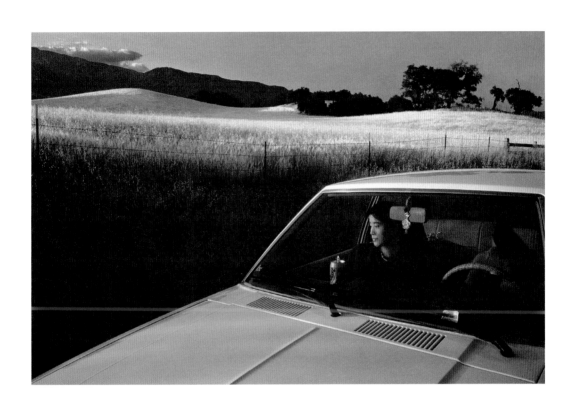

客旅>

1 行經草原．加州
1984年

對研究藝術史的人來說，研究起來最有興味的藝術家，往往是既有個人風格，作品又富於變化。因為從多變化的作品中，可以檢視藝術家在不同時期對藝術的體會。此外，如果能夠追溯出藝術家的家族淵源、個人經歷、信仰、師承、時代潮流、社會變遷、經濟狀況，還有交往的人物，以及家庭生活種種，都有助於解讀他們的作品。換句話說，研究者尋索的是歲月與環境模塑藝術家的軌跡。這個過程就好比研究陶土的質地、窯匠的手澤、窯內的溫度，以及釉藥的變化如何造就出獨特的器皿一樣。

有些藝術家在年輕時就已經達到了高峰，有些藝術家到了晚年，才在作品中展現最真實的自己。有的創作過程歷經艱難困苦，完成的作品卻是美好和諧，有的創作者把內心的不安、騷動坦誠的表現出來……也有些時候，藝術史家發現作者的修養與作品不一定能相提並論。不論如何，大多數作品仍然反映了創作者的內在世界，尤其是「直接攝影」。

攝影者把吸引他的景象直接拍攝下來，他必須有所選擇，有所割捨，呈現在作品上的就是他對那一景象的「觀點」。像其他類型的藝術一樣，攝影者的觀點顯然也會隨著個人成長與環境變遷，而有不同。對鍾榮光來說，1983年赴美求學是人生的一大轉折，我們先在美國中部的學校待了半年，面對的是伊利諾州一望無際的平原，明顯的季節交替，雖然充滿新奇感，但是鍾榮光卻無法在漫天蓋地的楓紅、皚皚的冬雪裡，框取自己的風景，因為怎麼看，都像是風景明信片上的景緻。那時，我們也重新思考學習的

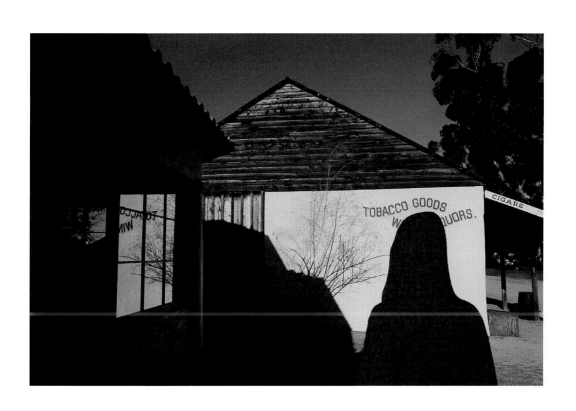

2　　紅衣．加州
　　　1985年

方向，終於在嚴冬時節，辦好轉學手續，搬到了加州。看到碧藍海水的剎那，我們竟像掙脫了某種無形的桎梏，心與眼都明亮了起來。居住在加州的幾年，是鍾榮光創作的豐收期。〈行經草原〉(圖1)和〈紅衣〉(圖2)就是其中兩件。

一個夏日黃昏，我們開車經過鄉間小路，山丘緩緩起伏，枯草被陽光染成金黃，鍾榮光拿著相機下車，要我留在車裡。車裡流動著蕭邦的鋼琴曲，思鄉之情油然而生，我傾身向前，深覺眼前景致雖好，卻缺少了歸屬感，這種身在異鄉最強烈的感受，往往在美景當前時，襲上心頭。幾天之後，看到鍾榮光沖洗出來的幻燈片，才發現他用影像表達出了我們共通的心情。接著幾年，一遇假日，我們就開車遠征，鍾榮光不斷在各樣的景物當中，把自己的心思轉換成影像，而我也偶爾成為點景人物，像是〈紅衣〉。那是1985年初，我們到了加州南方的聖地牙哥，走進了市政府刻意保存的舊市鎮，在一面白牆前，鍾榮光要我停下來。亮白的牆、蔚藍的天、玻璃、木板、枯枝，還有黑影，組合成一個奇幻的空間，紅色的背影既是其中的一份子，又似一個突兀的闖入者，不太確定自己的身分。

1998年，離開加州十年後，我重返舊地，本以為十年的距離很長，沒想到一下飛機，竟有著回家的感覺，一景一物顯得那麼熟悉，彷彿從來不曾離開過。這種莫名的歸屬感讓我驚訝，原來人在天地之間，既可以是客旅，也可以是家人。回台灣後，我用粉彩畫下了〈山上的美術館〉(圖3)，山上的

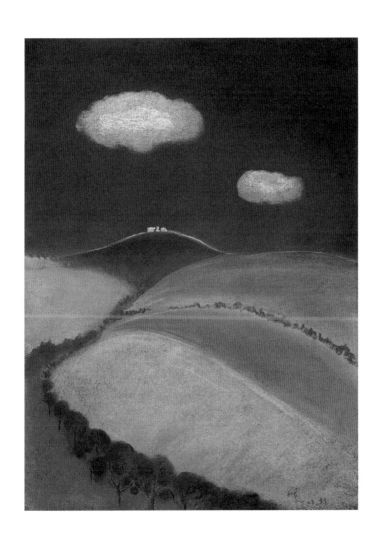

3　　山上的美術館．粉彩
1998年

白色建築是旅程中拜訪的美術館Getty Center，而用色塊拼接成的大地，是記憶中那個曾經使我眼睛發亮的地方。

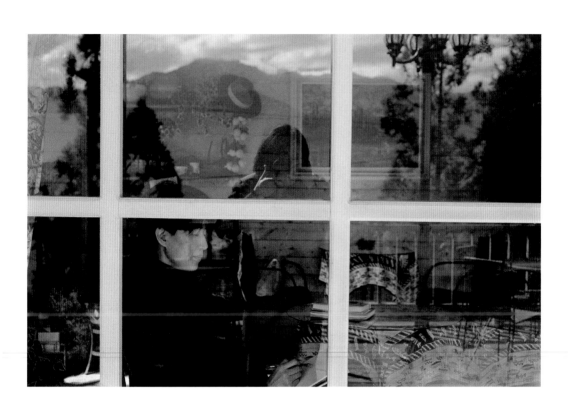

觀 >

　　影像對畫．台中清境
　　　　1996年12月

一天當中，我們觀看的事物不可勝數。視覺心理學家認為我們往往並不是特別注視一樣東西，而是不斷的移動眼睛，搜尋週遭的人事物，藉著觀看來界定我們與環境的關係，很奇妙的，除了新奇的事物外，最能夠吸引我們凝神注視的，往往是和個人經驗及信念有關的東西。在同樣的環境中生活久了，很容易因為習以為常，以致視而不見，沒有新的「看見」，也就不容易獲得從視覺而來的心靈活動。法國作家波第萊爾曾經說：「真正的藝術家應該能夠從日常生活中發覺，並且捕捉美。」為了保持新鮮的眼光，旅行是一種好方法，對我來說，不一定要長途跋涉，換一條小巷走走，到近處的山區看看夜景，或者出外住宿一兩晚，都是一趟眼光更新的旅行。

1996年冬天，我們和一群喜愛攝影的朋友去清境農場住了兩晚，第三天早晨，陽光特別溫暖、透明，室內的擺設、室外的山巒在晨光的撫觸下美得無法言喻。大家都拿出相機走到室外拍照，我攤開素描簿對著窗在室內畫了起來，鍾榮光從窗外看到玻璃上映照著山景、樹影和他自己的影像，還有在窗內畫畫的我，就拍了下來 (圖1)。一扇窗子竟然把內外的空間、人物、景物結合在一起。

最近幾年，到了寒暑假，我們鮮少去飯店林立的風景區，多半是找一處鄉居的旅館或是民宿小住兩天，捨大路走小路的旅途中，常常有驚喜，有時是流水淙淙的溪谷，有時是細心呵護的庭園，有時是別具巧思的餐廳。一

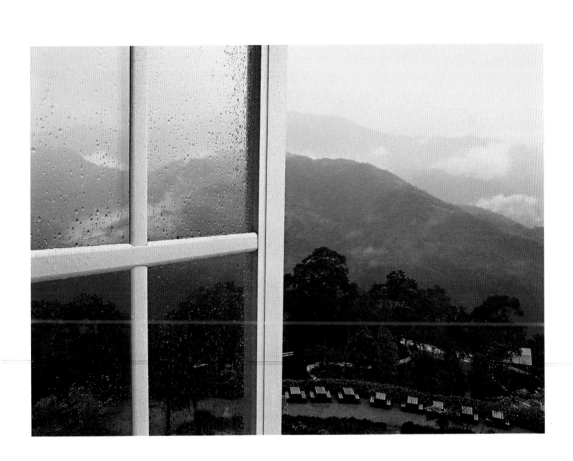

2 雨中的窗外．桃園復興
2006年6月

個夏日，我們開車進入復興鄉山區，住進了旅館，傍晚，山裡下了一場大雨，雨後，旅館全面停電，我們推開房間的窗子，看山裡的煙嵐飄動，讓清新的空氣進來，薄暮的光線藍中帶紫，玻璃窗上的雨珠襯著山景，格外醒目 (圖2)。 窗子常被用來比喻眼睛，或者說，眼睛就像窗子一樣，是「內」與「外」接觸的通道，對攝影者來說，相機就是延伸出去的眼睛，可以把所見到的記錄下來。這隻人工的眼睛既能夠透徹的看到「外面」，也能夠誠實的反映「裡面」，還能把內、外合而為一。

2006年夏我們走訪集集小鎮，中午時分，烈陽如火，只見一家餐廳沿著牆腳設置了灑水器，不斷噴出綿密的水氣。隔著水霧，綠色的植物環繞著一排窗戶，每扇小窗裡都點了一盞黃色小燈，既清涼又溫馨。我們停了車，走進餐廳，因為不是假日，偌大的空間只有我們一家用餐，我們得以自由的四處觀賞。鍾榮光拿出隨身攜帶的數位相機，選了一個窗口框景，窗外的植物迎著陽光和水霧，蒼翠欲滴，充滿生氣，窗內的玻璃桌映出了藤蔓的剪影，異常幽靜，桌上暈黃的小燈和十字型的窗櫺將內外兩個世界，巧妙的連接在一起 (圖3)。 回家後，鍾榮光把這三張以窗子為主題的照片拿出來，反覆觀看，原先以為只是隨處可得的生活照，卻自然反映了眼睛關注、凝神之處。但願我們能夠永保眼光的澄澈，捕捉的影像才能夠忠實真摯。

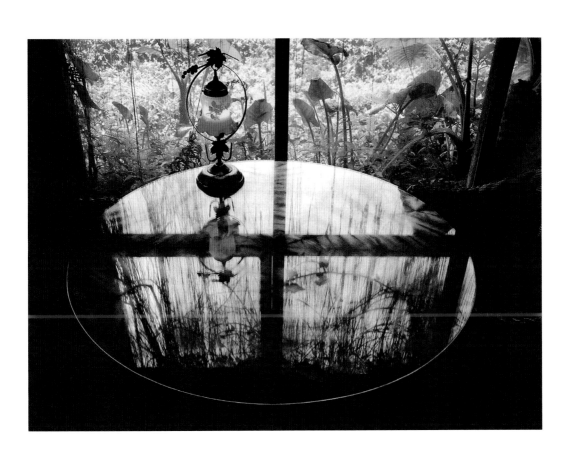

3 自然的饗宴．南投集集
2006年7月

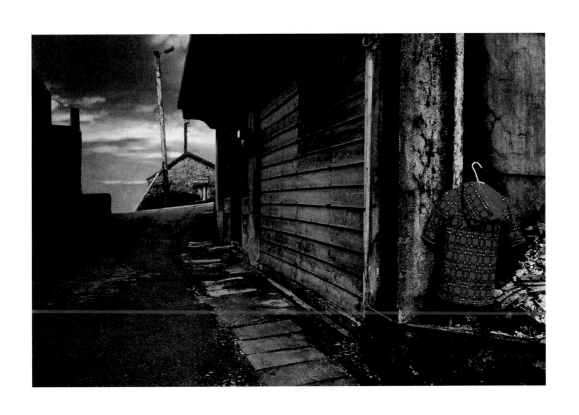

童年剪影 >

　　牆角紅衣．台灣九份
　　1999年後製

翻閱老照片，仔細觀看之間，彷彿被無形的線索牽引，立時回到過去的某一刻；不論是個人記憶，或是歷史和環境氛圍都生動起來，鮮活地與人對話。老照片多是過往攝影者留下的紀錄，經過多年之後，才顯出它的價值。當代的攝影者無法穿越時空拍照，只能拍攝眼前的現實，那麼，以現實為素材的作品能夠呈現記憶嗎？攝影者可不可能把眼前的景物、靜物、人物推往過去的時空？就這一點來看，攝影也許不如繪畫容易，不過攝影者還是能夠把回憶投射在一景一物上，使自己的記憶顯影，成為具體的形貌。

義大利畫家奇里科(Giorgio De Chirico, 1888-1978)兒時和家人隨著父親工作的需要在希臘生活，受父親教導，對藝術產生興趣。十四歲時父親過世，母親帶著兄弟二人回義大利，一路坐火車經過一座又一座古城，這段失怙的寂寞經歷後來成為奇里科作畫的題材。他認為「把當代生活情景與古代意象結合成一個構圖，創造出一種極度令人困惑的夢幻寫實，便能對此世界做一獨特的詮釋」，他稱這種新藝術為「形而上」的藝術。在他1912到1915年的畫裡，往往重複著相同的元素：火車、空曠的廣場、古代雕像和建築、飄著旗子的高塔、一節馬戲團車廂……，有時，遠處佇立著兩個孤單的身影，有時，前景跑過獨自滾鐵圈的小女孩。時間總是在黃昏，夕陽拖長的陰影增加了靜謐與憂鬱的氣息。從奇里科的觀點看來，揉合古老與現代的意象，或許就能形塑記憶的樣貌。

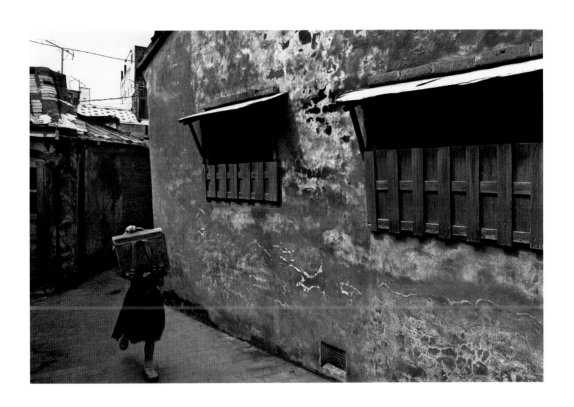

2 　　拿書包的小孩．台灣鹿港
1990年

鍾榮光的作品裡存放了許多童年的記憶，分析起來，這些收納記憶的作品的確揉合了古老與現代的意象，比如〈牆角紅衣〉(圖1)。這張照片是1991年在九份拍的，當時的小鎮還保留著許多木造房舍。拍照那天陰雨綿綿、景物淒清，鍾榮光偶見前方牆上掛著一件紅色的童裝外套，而遠處的山坡即是一片墳地，突然間閃進他腦中的是：這條短短的小巷彷彿就是從幼年到老年的人生旅途；而那件紅衣更挑起了童年的回憶。拍照八年之後，他從另一張幻燈片上擷取了一片夕陽，替換原先淡藍的天色，藉燦爛的暮靄對應紅衣，讓「起點」與「終點」相互連結。1990年的一天，鍾榮光在鹿港的巷弄裡拍照，靜巷無人，綠色的老式窗欄不免引人懷舊，當他拿起相機，準備按下快門之際，一個剛放學的小女孩闖入鏡頭，她一見相機，立刻舉起紅書包擋臉，哪知這個動作卻為畫面增添了活潑生氣。〈拿書包的小孩〉(圖2)有著把觀賞者拉到回憶裡的力量，使人想起某個午後放學時的雀躍心情。

我們多少從孩子身上重新經歷童年，即使時光流轉、環境變遷，童年的某些心情似乎從來不曾改變。2003年春天，我第一次嘗試畫圖畫書──《萱萱的日記》，正式畫圖之前，我先拍了許多小朋友的照片做參考，然後用淡彩練習描繪孩子的表情動作，〈溜滑板的小孩〉(圖3)就是其中之一。我想用春天的陽光、初開的花朵烘托孩子純真的笑臉。在那段繪製圖畫書的日子裡，我彷彿也變成了孩子。　孩子能帶我們回溯童年，而陪伴老人則讓我們預先經歷老年，提早認識年老的處境和人生的智慧。多樣的體認不僅僅

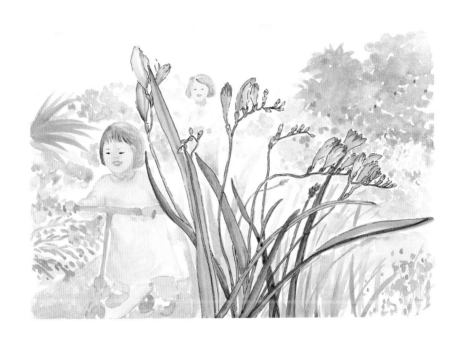

3　　溜滑板的小孩．水彩
　　　2003年

是親身相處得來的，也是從文學和藝術當中領會來的。藉由親身的經驗，以及文學與藝術的化育，我們得以反覆咀嚼人生的不同階段，想來，這豈不是一種奧祕!

凝聚的一刻 >

1 節奏．台灣台東
1980年

二十世紀初，現代攝影的觀念以純粹、直接為主流，認為攝影作品是單獨呈現的，陳述著攝影者預設的意念，觀賞時可以經由畫面的引導得到理解。到了1970年代，後現代潮流興起，攝影者認為單張照片不足以表達完整意念，轉以連續和重複的影像作為文本，以挪用、互文法、模擬或仿作為創作手段，並且時而與其他媒介結合，時而搭配文字敘述，因此完成的文本往往呈現多元觀點，具敘事功能。兩相比較之下，後現代的影像文本的確擁有敘述、多重解讀、批判現實、與觀者互動等等優點，但是不能否認的，單幅攝影作品仍然擁有較為深刻的視覺力量與獨特的藝術價值。

繪畫的情況也是如此，用連續的圖畫敘述故事和單幅創作之間的差異極大；連續圖畫中的每個畫面不必完整，但串聯之後卻產生明確的故事軸線，而單幅存在的圖畫，不靠其他圖畫烘托，除了標題外，也沒有文字說明，因此得把所有的意念盡藏其內。舉例來說，〈最後的晚餐〉的情節可以用多張圖畫敘述始末，但是達文西卻把故事的重心、人物的心態、代表的意義歸攏於一個畫面之中，使得圖畫的內蘊更為豐實。由此看來，單幅的繪畫或是攝影由於承載著創作者長期思考的結晶，凝聚著經驗累積的洞察力，所以必須巧妙運用構圖，仔細選擇「凝結」在畫面中的一刻。

鍾榮光接觸攝影之初，即發現構築畫面非常重要，因為人物、景物、光線、陰影……的位置及關係直接表達了攝影者的觀點，也決定了作品的內涵。1980年夏天，他剛從大學畢業，獨自去台東，沿著海邊旅行。一天中

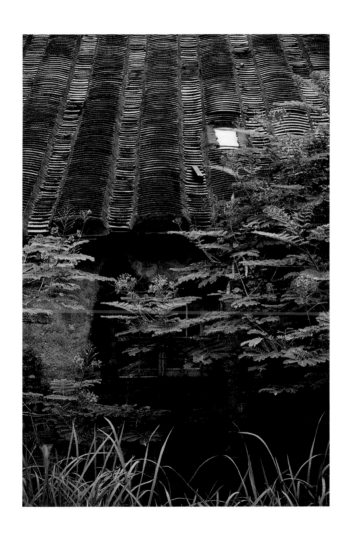

2 　 後院．台灣屏東
1996年

午經過三仙台，看到岩石後方出現了大片白雲，由風推著往右方衝去，而遠處太平洋上的雲則悠閒的往左飄動，棕色的岩石沉重，海灘上白色鵝卵石顯得輕盈，於是輕重、緩急、虛實、藍白、海天的對照，凝聚成了大自然的〈節奏〉(圖1)。

〈後院〉(圖2)的場景位於屏東市區一角。有個雨天，鍾榮光經過一幢低矮的紅磚屋，牆上有扇藍窗，屋瓦上的小小天窗映照天光，屋前的紅花、綠葉沾了雨水，清新潤澤。在這色彩、線條、光影恰好凝聚的一刻，早年鄉居的記憶蜂擁而至。瓦片緩緩延展著如呼吸般起伏的曲線，紅花、綠葉舒放著輕巧的韻律，牆腳的草葉揮舞搖擺，雨滴聲、蟲鳴、蛙叫彷彿也加入合聲，共同譜成曲調，這曲調挑起了過往最細微的心情。〈輓歌〉(圖3)是我參照鍾榮光的一幅黑白照片畫的，照片拍的是鵝鑾鼻附近的草原。我用絲縷般的黑色細線，強化草原上風的力量，天空、草葉、樹叢隨之翻騰，在雲起處，我琢磨著位置，加上了一隻遠去的飛鳥，把那當成父親的身影，由風、由鳥形成的動線，凝聚著我綿延不絕的思念。在相紙和畫紙上，當所有的圖像元素妥貼聚集之時，刻骨銘心的一刻、稍縱即逝的過往、無法追回的風景駐留了下來，而隱藏的情感也昭然若揭。

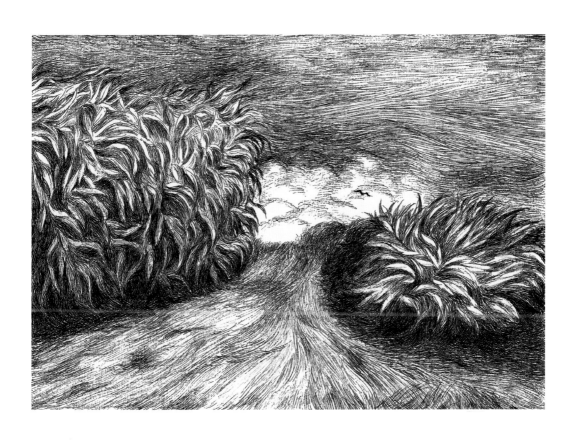

3　　輓歌
　　　代針筆
　　　2004年

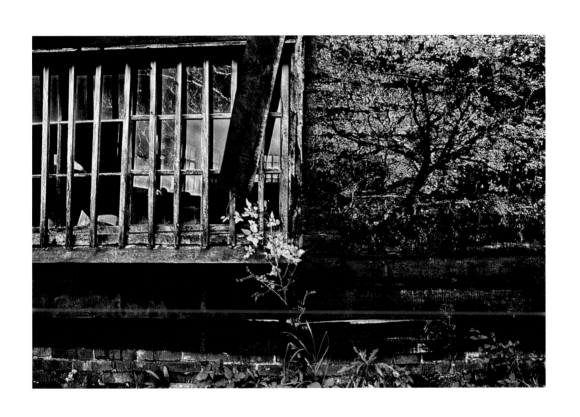

現實的倒影 >

　　　破窗．台灣金瓜石
　　　　　1999年後製

日本導演小津安二郎曾在電影裡拍攝病人垂死的一幕戲，他要攝影師負責打光，這位攝影師跟隨小津多年，了解他的好惡，於是在窗外打了強光，營造陽光普照的效果，小津看了非常滿意。小津的電影一向崇尚「寫實」，因此在劇中人物離世之際，他要給與觀眾陽光依然燦照、宇宙自然照常運行的印象。的確，這是人生的「真相」！不過，若是換成奉行「表現主義」的導演，可能就會營造月殘雲缺的淒清景象，或是風雨交加強烈的光影、音效。然而，就情感的層面而言，天地同悲的意境也是「真實」的。

在平面藝術創作中，攝影最為寫實。不過即使是以真景實物為拍攝對象，攝影者依然會表達主觀看法，呈現個人觀點。因此，攝影和寫實風格的繪畫一樣，都不等同於真實，而是借取現實的一角，創造出一個極具真實感的倒影。其實，把三度空間轉化為兩度空間，或是把彩色變為黑白，不就像是在湖面、牆上映出的倒影嗎？

〈破窗〉(圖1)裡的日式建築原是台金公司的辦公室，十幾年前在一場大火中燒毀，只留下木頭骨架和部分木板牆。小時候，父親就在這裡上班，那時，辦公室圍著一方庭院，院中小路舖著石子，園木茂盛，四時都有花開。現在回到金瓜石，看到昔日窗明几淨的辦公室變成廢墟，悉心照顧的庭院雜草叢生，甚是悵惘。有一次，鍾榮光拍下了木板牆和一扇破窗，牆腳有臨時砌上的紅磚，還有新生出的植物，其中一棵已經攀到了窗邊。之

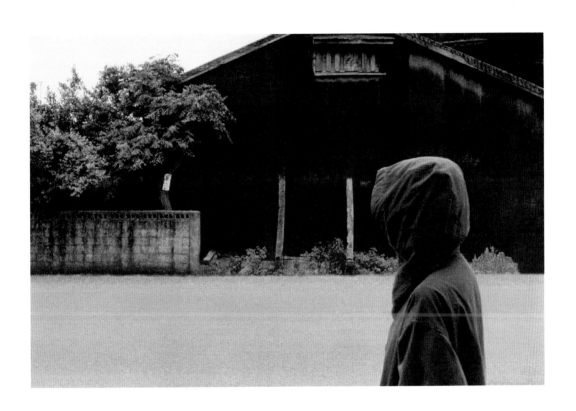

2 佇．台灣台東
1982年

後，他利用暗房技術，在木牆上重疊了一棵花葉繁茂的樹，也為破窗上的玻璃增添了樹影。於是，這面木板牆就像我們一樣有了記憶，也許，木牆憶起的是自己身為樹的過往，而我想起的是那一方花木扶疏的院子，這種在現實之上添加想像的做法，形成了另一種層次的真實，或者稱之為「超現實」。

〈佇〉(圖2)是鍾榮光多年前在台東拍的。那天早晨下著細雨，我穿著一件藍色雨衣走過池上的街道，他突然要我停下，並要我轉頭看路旁的黑色房子。那棟房子是農會的穀倉，和他老家後面的穀倉非常相似，於是他藉著我表達自己看到穀倉那刻的感覺。拍照的那段時間，他正在預備首次攝影個展，展覽之後就要出國念書，那一轉頭正是他對過去的凝神一瞥。

匈牙利攝影家柯提茲(Andre Kertesz)二次大戰期間，避居紐約，曾在紐約的公園拍了張黑白照片，照片中有個小孩拿著帆船模型，前景是一灘積水，映出樹的倒影，在他心裡那灘水象徵大海，而海的對岸是他思念的家鄉，作品取名為〈船要回家了〉，拍照的時間是1944年。照片中的那灘水和倒影讓我充滿想像，於是把倒影之上的樹也畫了出來(圖3)。柯提茲的照片將現實的世界轉換成黑白影像，反映他的心境，而我從他的影像中選取元素、增添想像，轉為線條畫，倒映出屬於我內心的「真實」。

3 倒影——向Kertesz致敬.
代針筆
2005年

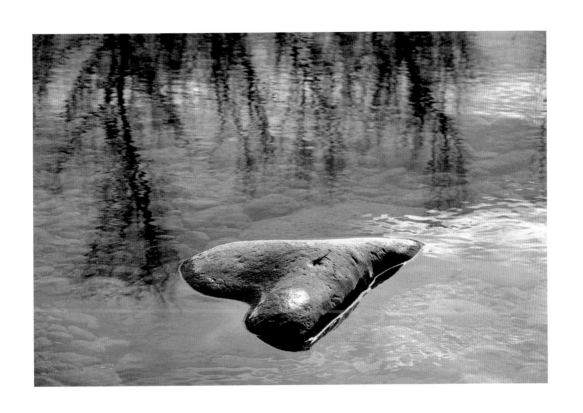

水與石 >

1 心石．美國亞利桑那州
 1985年

中國山水畫講究虛實相濟，水、天、雲、烟、靄、嵐是虛，山石、樹木、屋宇和橋樑是實，因此由天襯托厚重山峰，山間飄動渺渺嵐氣，冉冉白雲圍腰而繞，山頂或有瀑布懸垂，山腳常見溪澗奔流，樹木、屋宇、橋樑每每掩映其間。畫面除了虛實交替外，還有動靜變化，溪流、瀑布、雲靄都帶動感，不動的是山石、屋宇和橋樑，動靜交織，更增添自然的生動氣韻。　觀賞山水畫，即使不遠望氣勢恢弘的大山，近觀水中之石也能體會虛實相濟、動靜相依之妙，畫家往往在水邊畫一亭子，或是一棵樹、幾張石椅，讓觀賞的人可以進入畫中歇息。

水與石也吸引攝影的人，鍾榮光在國外唸書期間，常常想念台灣的溪流，因為兒時在鄉間處處可見小溪，小溪容易親近，清澈見底，水中有石頭供人踩踏，他常常踩石過溪，遇到會晃動的石頭，就在大石下方墊小石頭，直到每個踏腳石都穩定為止，做完這件工作，他就像為大家造了橋一樣得意。這種對秩序與安定的渴望，也反映在他的攝影作品裡。

1985年的冬天，鍾榮光和朋友到亞利桑那州旅行，途經Sedona小鎮，特別去看印地安人的聖溪。溪水澄澈，映出天空，樹枝的倒影在水中搖曳，溪底的石頭歷歷可見，其中有一塊石頭露出水面，形狀如心，石上有一明顯的刻痕(圖1)。溪水的深度恰好使心形浮現，而那刻痕宛如心上的傷痕，讓他想起過去心裡的種種憂傷，也想起那句令他得安慰的話：「憂傷痛悔的心，主必不輕看。」〈心石〉是他受洗後的第一張作品。多年後，他把另

2　　溪邊
1999年後製

一張聖溪的幻燈片和加州海灘的影像結合(圖2)，雖然拍攝的時間、地點不同，光影的方向卻一致，兩處的水面彷彿反射同一光源，波光粼粼。他刻意在水的交界處製造朦朧效果，於是水面出現了山的倒影。下方是溪水緩緩流經石頭，上方是海水輕輕沖刷沙岸，在不斷變動當中凝結的風景，卻清明、沉靜如一首禱詞。

我在奧萬大秋天的森林裡，也曾遇見一條幽靜的小溪，於是拿筆畫下(圖3)。如今拾起舊畫補綴，當時在水邊安歇的感覺依然清晰。為什麼流動不止的溪水給我們安歇之感，而不是產生逝者如斯的喟歎呢？奧古斯丁《懺悔錄》最後有一段禱告：「上帝啊，祢既賜給我們一切，就請祢也賜給我們平安。那歇息時的和平、安息日的和平、那永不消逝的和平。這一切受造之物是何等美善，然而它們都要消逝。它們有它們的清晨，各自的黃昏。可是，第七日卻沒有日落，因祢為黑夜祝聖，使它成為永恆的白晝。……在工作之後，我們也可在這永恆的安息日中，安躺在祢的懷裡。」「今天，祢在我們身上工作，到那日，祢同樣在我們身上安息。……可是，主啊，祢永遠在工作，也永遠在安息，祢是常動常靜的。」小溪可以止人乾渴、讓人親近，同時也啟示人在恆常的變動中，仍然受到眷顧，可以享有深沉的平安。

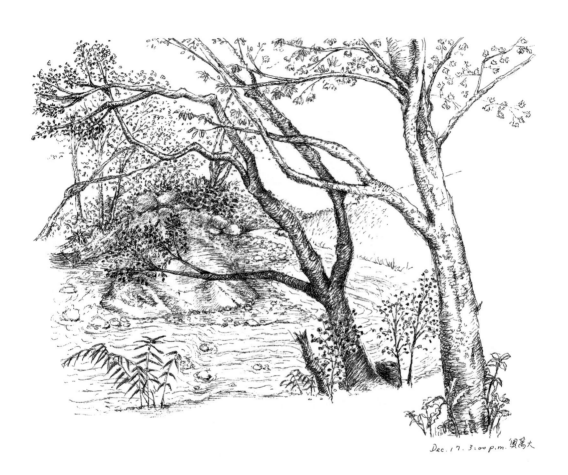

Dec. 17. 3:00 p.m. 奧萬大

3　　奧萬大森林．代針筆
　　　1996年

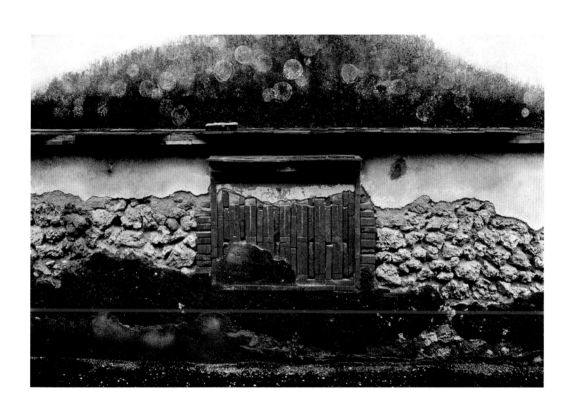

明喻與暗喻 >

1 　牆上老屋．高雄
1997年

歐陽修詞〈采桑子〉描寫遊湖所見，說：「行雲卻在行舟底，空水澄鮮。俯仰留連，疑是湖中別有天。」令人讀罷腦中立刻出現圖畫，想像小舟緩緩劃過水面，流雲映在清澈水裡，船上的人往上往下看都是天空。詩人藉「疑是」明喻水天之似。李可染題畫詩中說「日出水田明碎鏡，雨後春山半入雲」，第一句的水田與碎鏡不用「疑是」、「彷彿」、「好像」等詞相連，而直接將「水田」和「碎鏡」畫上等號，這是暗喻，或稱隱喻。

「明喻」與「暗喻」多見於文學作品中，豐富了文字的趣味，攝影和繪畫也常運用類似的手法，豐富視覺的趣味。拿著相機和畫筆經營畫面的人每每以山脈、岩石、沙丘比擬人體；視雲朵為飛禽、走獸；把門、窗當作眼睛；還將草浪、水波化為線條律動，簡化自然形體為幾何造型……。他們或透過深情凝視，或經由理性剖析，為萬物注入自己的意念，因此偶不期然，他們會誤以為自己也參與了創造的奇功。不過與其說藝術家是創造者，不如說他們是在不停的革新、發現和組合當中，完成了天賦的工作。

十年前，鍾榮光在高雄鄉間看見一面老牆，牆上斑駁的痕跡，赫然浮現出幼時居住的茅屋景象(圖1)。雨痕、苔蘚形成的三角形像是屋頂，突簷下方是磚砌成的鮮豔紅窗，紅窗兩旁的壁面剝落，露出石塊，石塊下方有大片瀝青塗過的痕跡，牆腳長出了一棵綠色植物。這面老牆歷經時間雕琢，在自然和人力的作用下形成了幾近抽象的圖畫，所有的色彩、質地、塊面都在展示屢經建造、變化及摧毀的過程。

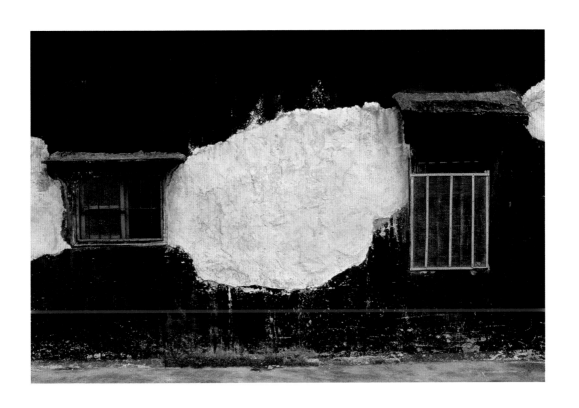

2　　窗外有雲．新竹
1997年

同一年，他在新竹看到一面塗過瀝青的黑牆，牆上有大片水泥修補的痕跡(圖2)，在他眼裡，那水泥的形狀像一朵雲，白雲彷彿為黑牆所困，想要掙脫，回歸天空。兩旁的窗子為層層木框、鐵欄、紗網所遮蔽，白雲和窗子都像是受到壓抑不得自由，這也是他對童年的另一種記憶。然而，在老舊的牆面上看到浮雲，實在別具詩意，也許正因為有這種突發的聯想，才能把心思從束縛中解放出來。

樹木常常讓我悠然神往，樹形、樹枝千變萬化，錯綜複雜的樹根好像延伸到地底下生長的另一棵樹，而地上的落葉仍然保留了樹的伸展之姿，像是樹的縮影，因著這種想像，我畫了許多落葉，並在最大的葉片上沿著葉脈的紋理畫出一棵樹，落盡葉子的枝椏，剛冒出了新芽(圖3)。

對攝影和畫畫的人來說，到底是先看到了才有想像，還是有了想像之後，才能看見、發現，進而組合呢？很難斷定。從成長的過程看來，好像是累積「看」的經驗在先，這些經驗幫助我們想像，而等到想像豐富之後，就會更敏銳的「看見」與「發現」，並在組合時尋求新意，看與想缺一不可，而「明喻」或是「暗喻」就是用類比的方式，表達對世界的「看法」與「想法」吧！

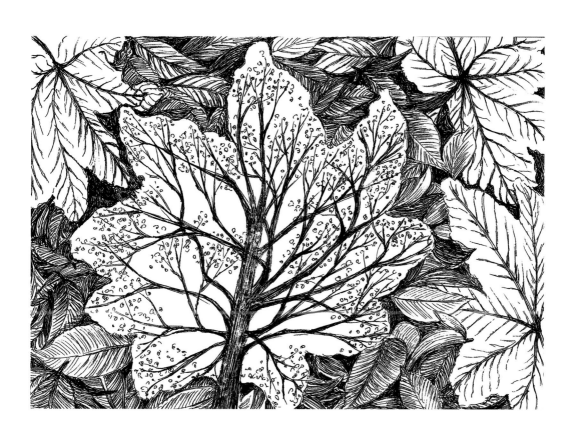

3　　落葉．代針筆
2005年

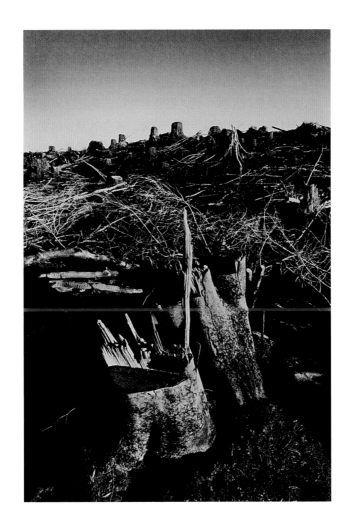

不朽 >

1　　浩劫後．美國奧瑞崗州
　　　1986年

根據藝術史記載，二十世紀初歐洲發展出了抽象藝術，當抽象畫蔚為風潮之際，西方畫家發現中國其實早有書法、水墨畫等抽象的表現形式。所謂抽象(abstract)基本的意思是化繁為簡，把所見到的的景物、靜物、人物簡化成為線條、色塊或是幾何形體，因此把色彩繽紛的花花世界轉變成單純的黑白圖案，也可以算是一種抽象手法。那麼，黑白的圖像包括木刻版畫、蝕刻版畫，炭筆或是鋼筆素描，以及黑白攝影都應該從廣義的角度納入此一範圍。

抽象畫派的開創者康定斯基(Wassily Kandinsky)特別強調藝術的屬靈意義，他試圖將具體的圖像和抽象的音樂畫上等號。康定斯基把色彩比喻為鍵盤；眼睛比喻為和弦，而靈魂是擁有許多弦的鋼琴；藝術家是彈琴的手，按下琴鍵，使靈魂顫動。他又說黑色像是生命消逝後的靜默狀態。的確，黑白圖像給人安靜的感覺，因為抽離了現實的世界，讓紛擾的思緒得以沉澱，看清事物的本質，從視覺感官的接觸轉而成為「知性」的思考和「靈性」的超越。仔細想來，不論是書法中線條的流轉、木刻版畫粗獷的生命力、炭筆素描朦朧的光影，或是黑白攝影細膩的灰階層次，確實都有煉淨雜物、沉靜專注的特質。

〈浩劫後〉(圖1)是1986年在奧瑞崗州旅行途中拍攝的。當時鍾榮光開車經過一片剛砍伐的森林，許多樹幹上有燃燒過的痕跡，整片死去的樹木讓人怵目驚心。我們不知道怎麼會有這樣的景象，是發生過森林大火嗎？鍾榮光

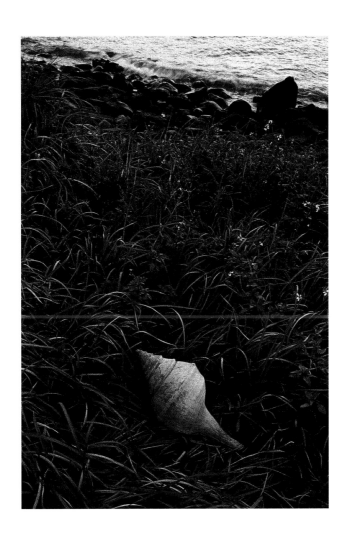

2　　　貝殼．台灣 淡水
2004年

停下車來，拿出裝了黑白底片的相機，用仰角取景，他以兩棵粗大的樹幹做前景，中景堆積著樹枝，遠景矗立著仿若墓碑的焦黑樹幹。黑白的影像經過高反差處理，去除掉了現場的色彩和細節，只留下粗重的形體、凌亂的白色線條和樹幹上的傷痕。攝影的人用鏡頭貼近樹身，甚至自己化身為樹，為同伴唱了一首低沉的哀歌。

2004年南亞大海嘯發生前，鍾榮光在淡水河口拍了〈貝殼〉(圖2)。照片中的貝殼約有四十公分長，是他的表哥在海灘撿到的。貝殼在家裡閒置多年，鍾榮光一直希望能將它當做主題，於是乾脆放在後車廂裡，到處尋找合適的場景。淡水河口的這片草地剛好符合他的想法，畫面的佈局從遠處的海水，到海水沖激的一塊塊黑石，再到近處的點點白花、草葉自由翻轉的細長線條。他把白色的貝殼放在草葉上，彷彿是被海水沖過來的。然後他在現場等候，過了兩個小時，等到恰到好處的天光，才按快門，貝殼經光照射，異常鮮明。貝殼的造形雖美，但畢竟是動物的遺骸，常被用來象徵死亡。不過對鍾榮光來說，貝殼也代表著動物不朽的部分。

這張作品完成後十一天，大海嘯帶走了將近三十萬條人命，而人能夠存留下什麼是不朽壞的呢？我們可以說人類的記憶讓偉人不朽，流傳的作品使藝術家不朽，但誰能保證人的記憶不會生變、藝術作品不會毀壞？所謂的不朽也只不過是比活著的年歲延長了幾十年、幾百年，或是上千年吧！到底什麼才是真正不朽呢？為了對應鍾榮光的攝影，我試著把貝殼、落葉和枯萎的花畫在一起，用枯草做底(圖3)，草的線條有點像是時間的長流，時間不能截斷，人留下的不過是或深或淺的印記……

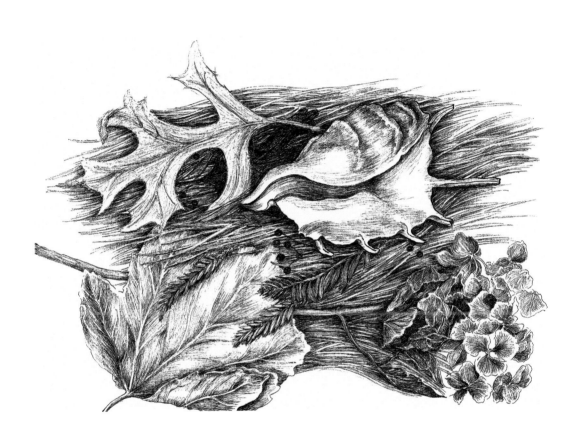

3　　靜物．代針筆
2005年

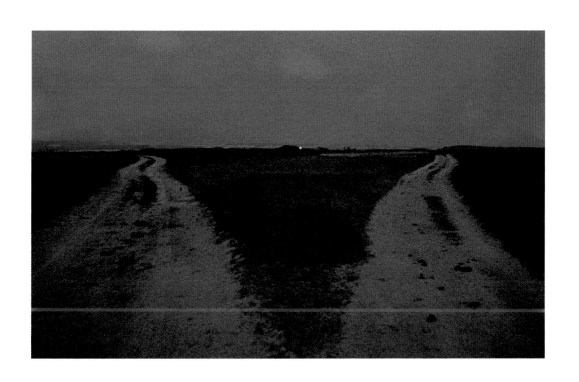

真與美 >

　　　荒原之路．澎湖龍門
　　　1981年

藝術是追求真、善、美的說法流傳已久，聽來好似陳腔濫調，但仔細想一想，真、善、美的確是一種內化的體驗。剛接觸藝術的年輕時代，我們對於「美」是深信不疑的，雖然心目中的美，朦朧如霧中陽光，完全無法掌握，卻吸引著我們，認為只要努力追求，總有撥雲見日的一天。年事漸長，接觸的藝術品多了，自己摸索著做出一點東西，這時慢慢的發現「真」似乎比「美」更重要，我們體認的「真」就是凝練每一個真實的時刻，真誠的表達一己的感受，不受「美」的制約。不過，不能否認的是，「真實」的感受需要有「美」的錘鍊，才能觸動人心，而「美」更是虛假不得的。「真」與「美」實在是一體的兩面，彼此惺惺相惜，正如艾蜜莉‧狄金生的詩：

我為美殉身——在墓中　剛適應不久 便有——為真殉身者，被停放在鄰室——　他輕輕問我「為何陣亡」？　「為美」，我回答——　「而我是為真——美和真原一體　那我們是兄弟」他說——　所以，如同親人相見在一個夜晚 我們隔牆交談——　直到青苔長到我們唇上——　且淹沒了我們的名字——　（參考董恆秀、賴傑威譯文）

鍾榮光的作品中，〈荒原之路〉(圖1)最能表達年輕時的想法。那是1981年的秋天，他背著相機去澎湖旅行，有天，他長途步行直到暮色低垂，草原上出現了兩條路，看不見盡頭，遠處一盞燈火綻放，既微小又明亮，彷如心目中期待的「美」向他招手，吸引他奮力前行，找著那通往燈火的路徑。

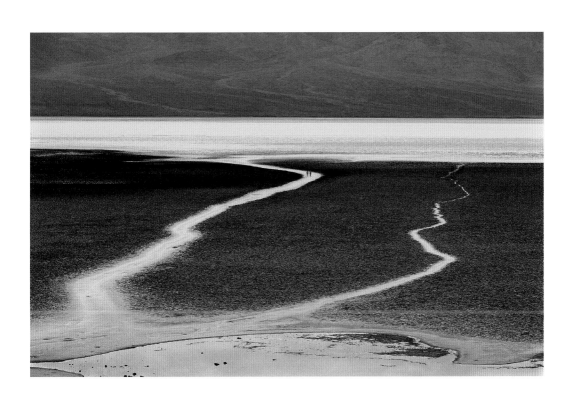

2 荒漠之路 . 美國加州
 1987年

的確，在那個時代，「美」即是我們的「信仰」。從主觀的體會「美」、認識「真」，到明白客觀的「美善」與「真理」確實存在，鍾榮光有另一件作品可為之註記，那是在加州死谷拍攝的〈荒漠之路〉(圖2)，拍攝的角度由前一張的平視轉為俯瞰。拍攝當天，我們站在高處等待太陽下山，直等到粉紫色的夕陽餘暉映在前景的水灘裡，水中彩霞稍縱即逝，如玫瑰花瓣上的一抹嫣紅，美得令人嘆息；這時，旅客大多離開了，只剩下兩個人還在路上踽踽而行。白色的鹽地上有兩條路，起點和終點清清楚楚，像是造物者大筆揮毫，刻意為人畫出的道路。在我們面前，這至高、恆常的「美善」，毫無保留的展現自己，而我們唯有藉著信靠才能得到安息。

每次回到屏東鄉間，都會開車經過一大片人工種植的樹林。不知道種樹的人當初為什麼沒有把樹苗分開，使得樹長大之後，緊緊相接，密集得不容人穿身而過，我不禁想像夜間突來的一場暴風雨，會在密林中開出一條路來(圖3)，一如我們現在相信藝術也可以是一條道路，在這條路上，個人體驗的「真」與「美」將和歷久常新的「真理」與「美善」相遇。

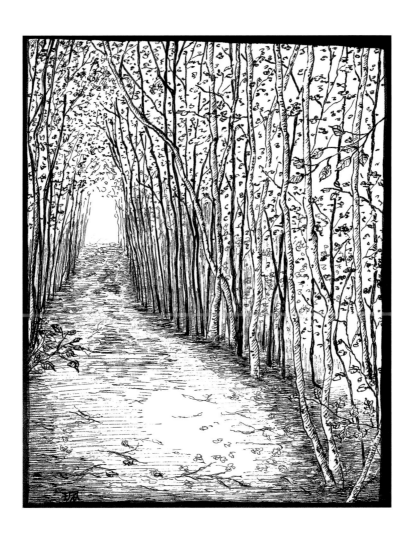

3　　密林．鋼筆
　　　2001年

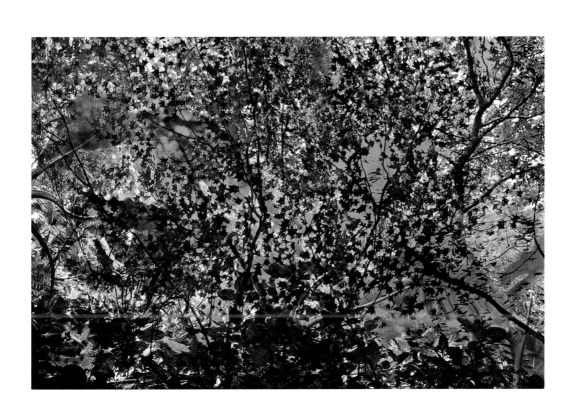

加法與減法>

　重疊的季節．台灣宜蘭
1999年後製

藝術創作的手法也有數學成分嗎？這種數學當然不涉及精確的數與量，也沒有單一的標準答案，藝術家需要的精確度比較像廚師，他們都需要選擇合適的素材，把主要的材料和配料搭配合宜，還要巧妙的添加調味，雖然偶有食譜參考，他們所參照的量尺卻大多存在心裡。　然而，就創作過程而言，另有一種以加減為比喻的說法，舉例來說，雕刻是在石塊或木頭上敲掉必須捨棄的部分，類似減法；塑造則是用陶土類的材質，漸次往上添築，而成為人物，成為器皿……，這是加法。素人畫家喜歡做加法，他們在畫面上一再增添生活情節，詳加裝飾；極簡派的抽象畫家則喜歡減法，把可見世界的細節減到極致，成為單純的幾何色塊。攝影者也有不同喜好，柯錫杰曾說他的創作：「好比數學中的減法，如果你看到的是五，一口氣就把五通通拍出來，結果將是尋常的風景明信片。如果你用你的心、眼去體會，眼前所見的景緻中，是什麼部分令你感動，集中表現這個部分，把它影像化，拍的是五減二之後的三，這才是你自己的風景。」的確，經過減法拍出的作品暗示性強，留給觀者參與、玩味的空間。

近十年來，鍾榮光嘗試把不同的幻燈片重疊，做的是加法，他試圖藉著重疊的影像，提供觀者眾多的視覺訊息，邀請他們從其中理出頭緒，感覺他內在的複雜心情。他曾將兩張在仁澤溫泉拍攝的幻燈片組成了〈重疊的季節〉(圖1)，拍攝的時間是在同一個冬日，那天太平山下的空氣寒冷潮濕，一邊有姑婆芋的葉片展成綠蔭，一邊楓香樹上仍有未落的紅葉，他用廣角鏡頭和望遠鏡頭，採取仰角分別拍下。這兩張幻燈片重疊之後，彷彿把依依

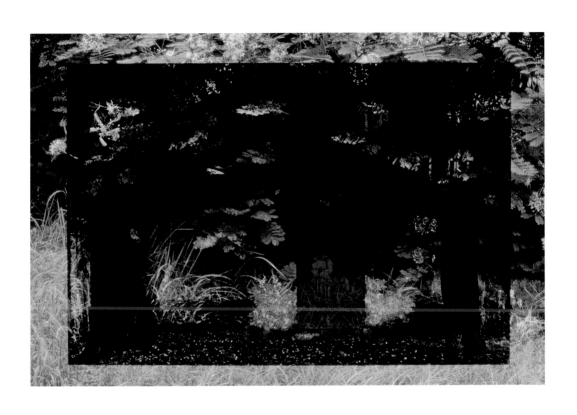

2　　夢的窗口．台灣屏東
　　1999年後製

不捨的夏天和秋天同時留住。

大自然不僅存於現實，也是夢中的景緻，記憶和夢好似門窗，讓人窺見自然幻化多變的面貌。每當我們走進一處風景，總會帶著過去的記憶，記憶中秋熟的田野、芒草間窄窄的山徑、充滿蟬鳴的相思林、鳳凰花、油桐花和金黃的阿勃勒……往往和眼前的風景合為一體，〈夢的窗口〉(圖2)就是想表達這樣的意念。畫面中的紅門和鳳凰花其實相隔不遠，鍾榮光分別拍攝下來，然後把紅門的影像縮小，並且刮除部份黑色區域，讓花與葉的影像透射出來。一層又一層的方框像是逐漸縮小的通道，通道深處是一朵被紅門染得奇艷的鳳凰花，如幻似真。

肌理是一種圖像元素，畫家或以宣紙，或以紙版、帆布、絲絹為底，在上面用石膏打底，有時經過拓印、拼貼，再用毛筆、畫刀、手指……塗上顏料，有時將顏料層層堆疊，反覆刮除，加加減減之後，在畫面上留下各種痕跡和筆觸，觀賞者不僅用眼睛觀看，連指尖也彷彿觸著了高低起伏的表面。〈秋林〉(圖3)中的肌理是用墨拓印的結果，拓出的紋路很像樹枝，於是我拿粉彩在上面添加顏色，讓樹的形象浮現，展露出秋天的光華，同時，添加的色彩也遮住了部分線條，突顯主體，這個過程有加也有減。其實不論用得是加法或是減法，最重要的是有所節制，止於當止之處，對我而言，這也是畫畫最困難的部分。

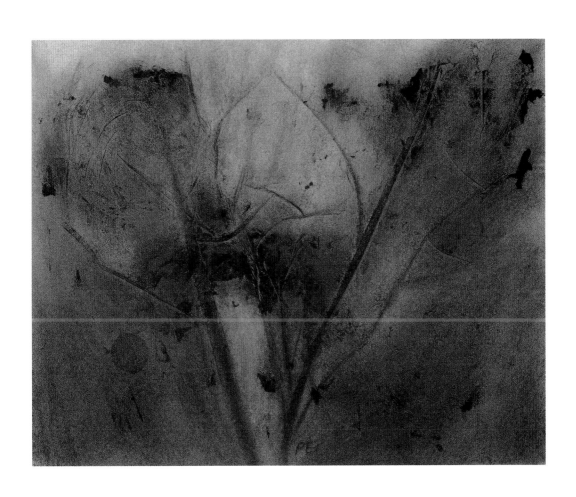

3　秋林．水墨和粉彩
2000年

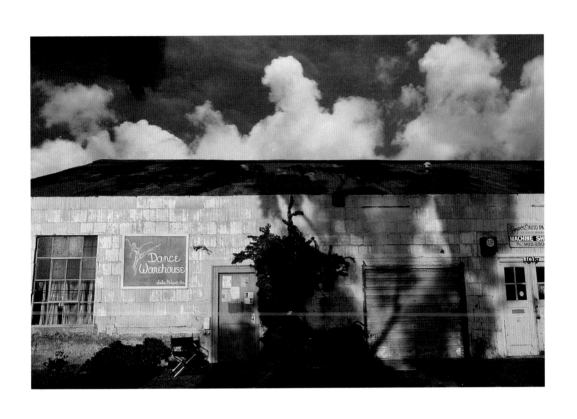

光影交織的瞬間 >

1 影舞一．美國加州
 1999年後製

藝術史家詹姆斯・艾爾金斯在《繪畫與眼淚》這本書裡，探討什麼樣的圖畫能讓觀眾掉淚。他發現二十世紀的繪畫不再像十八世紀以感動人心、引人入勝為目的，而是偏向智性、好用反諷，畫家們比較專注於繪畫活動本身，僅有少數願意表達個人情緒。此外，藝術史的知識也引導現代觀眾用更冷靜的態度接觸繪畫，在美術館裡到處可見拿著導賞手冊，跟著導覽員看畫的群眾，單憑自己的眼睛與藝術品交流的不多，因此更不容易受到圖畫影響而感動。

回想自己看畫掉淚的經驗的確不比看小說、電影、聽音樂或是讀詩來得多，但是記憶卻非常深刻，記得最早的一次是看到艾爾・葛雷柯(El Greco,1541-1614)畫的〈客西馬尼園裡的耶穌〉，那是老師在大學課堂上放映的幻燈片，雖然當時我並不知道畫中的故事，耶穌的臉卻深深打動我；之後在故宮看到汝窯青磁，那溫潤的雨過天青色和溫柔的形制，也讓我泫然欲泣；還有一次是看到畫家用細膩筆觸描繪的野草，草葉的線條撩人心弦……，最近的一次則是在展覽場看到魯本斯(Peter Paul Rubens,1577-1640)的一幅自畫像，是他過世前兩年的作品，神情哀傷，我在前進與後退觀賞之間，發現照明的某一個角度，可以反射出他眼中閃爍的淚光。就以上的幾次經驗分析，讓我深受感動的作品，裡面包含的因素頗多，其中有以愛為出發點的信仰、有莫可名狀的美、有對一草一木的深情，還有時間流逝的傷感，這個分析結果和《繪畫與眼淚》所歸納的結論非常近似。

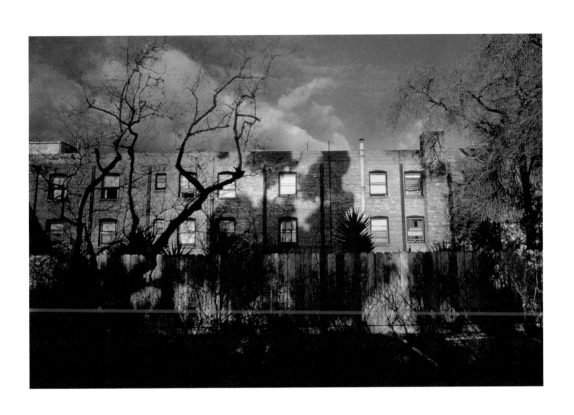

2 　 影舞二. 美國加州
1999年後製

就表達時間流逝而言，攝影似乎比繪畫更具優勢，因為相機可以留住瞬間的表情、眼神、姿態，也可以捕捉光影流動的剎那，而這些剎那甚至構成了未來記憶的樣貌。〈影舞一〉和〈影舞二〉(圖1及圖2)是鍾榮光多年前在加州聖塔芭芭拉小城拍攝的，拍攝的那一刻，斜陽將樹影映上房子，風吹拂樹梢，影子也隨之晃動，〈影舞一〉的牆上掛著舞蹈教室招牌，招牌上畫著一位舞者。十多年後，鍾榮光借助暗房技巧，添加了白雲，白雲隨風遊走，雲影也映上屋頂。這兩幅作品給人一種非常奇妙的感覺，因為凍結在畫面上的理應是幾十分之一秒的瞬間，卻彷彿延展成一段不停放映的影片，片中只見樹影婆娑，如舞者般不斷變化姿態，好像還有音樂相伴，音符追逐著舞步，快慢合度。雖然影片沒有劇情，只有光影，卻具有一種衝擊人情感的力量，如鐘聲震盪，久久不歇。

我曾為牆邊的一棵野牡丹寫生(圖3)，把花和葉畫好之後，想增添背景，思前想後，決定用影子當背景，不只是野牡丹的影子，還有其他植物和小鳥的影子。這些影子居然營造出花園般的意境，好像是某個清晨的花語鳥鳴突現眼前，讓人雀躍，我這才明白光影對情感產生的作用。至今，鍾榮光和我仍然深信藝術應以打動人心為目的，這個世界何其豐富，單是一天中的光影、色彩就變化萬千，如果不為所動，也許是因為我們為冷漠所困，就像但丁所描述的地獄景象：我們又向前行，前方是片寒冰。另一群人被殘酷的包圍住，他們不是轉身朝下，而是全部仰臥冰中。他們的眼淚無法流出，令人難過的是，他們的淚水困在眼中，只得往內回流，徒增心中苦

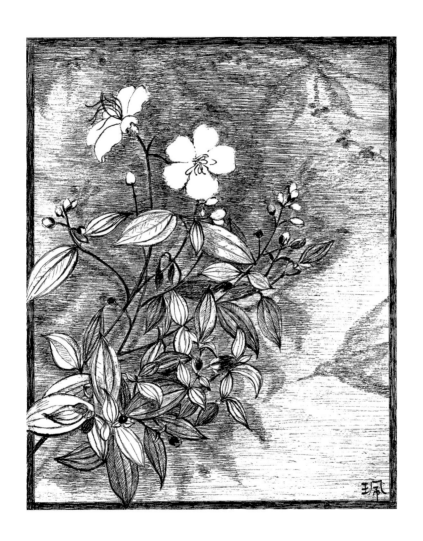

3 野牡丹．代針筆
 2000年

悶，因為第一道眼淚流出後就形成了冰核，像水晶護罩一般包住他們……

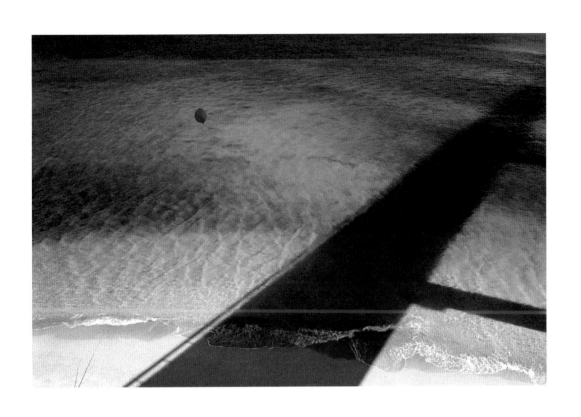

人文風景 >

　斷線的氣球．日本沖繩
1999年後製

藝術作品中，有自然與人文景觀的搭配，似乎比僅有其中一種更耐人尋味。這個道理和詩詞有異曲同工之妙，詩人往往由景而生情，寫詩大都從描述自然和人文景觀開始，然後賦予意境，也就是在風景中注入一己的喜悅或是感傷。比如馬致遠的〈秋思〉：「**枯藤老樹昏鴉，小橋流水人家，古道西風瘦馬。夕陽西下，斷腸人在天涯。**」詩裡的枯藤、老樹、流水是自然風景，小橋、人家和古道則是人文景觀，其間還有昏鴉和瘦馬，西風吹拂、夕陽西下，這一切觸發了詩人的悽涼感受。不過，也有些詩人逆轉時間順序，由結語開始寫起，像是美國意象派詩人威廉斯(William Carlos Williams, 1883-1963)的小詩〈紅色獨輪車〉(The Red Wheelbarrow)，詩句排成獨輪車的形狀：

有許多事依靠	So much depends
著	upon
一輛紅色獨輪	a red wheel
車	barrow
閃爍著雨	glazed with rain
水	water
挨在白雞	beside the white
旁	chickens.

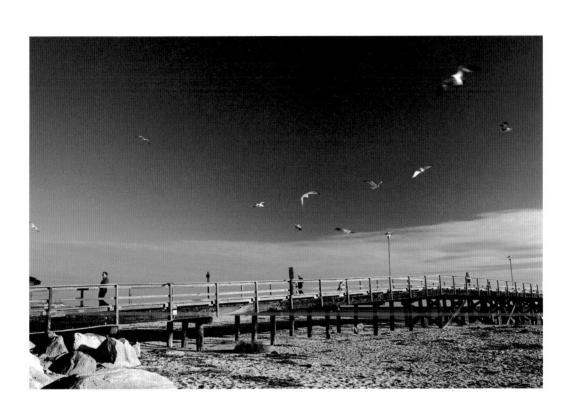

2 橋．美國加州
1985年

威廉斯短短幾句，勾勒出農家的一角，雨天灰色的天空、紅色的獨輪車、白色的雞群，色彩異常鮮明，其中除了自然物如雨水和雞群外，還有獨輪車代表的人工產物，這些東西是農夫生活的依靠，但是對詩人來說，這幾樣東西飽含的意象也一樣重要，威廉斯在這首詩裡表達出了自然、人文與詩人間微妙的關係，詩裡的色彩、光澤深映讀者腦海。對攝影和繪畫來說，作品中的元素和彼此的關係也極為重要。

〈斷線的氣球〉(圖1)裡出現的海水和沙灘在日本沖繩，映在海裡的巨大陰影是跨海大橋。畫面中有光與影，有紅、黃、藍、綠、黑組成的色彩關係，有海水與橋對比出的自然與人文景觀，有氣球與橋形成的動靜關係，還有氣球與海水構成的短暫與永恆的聯想。這多重而微妙的關係，讓創作者有所感觸，化成了影像。而影像之所以耐人尋味，也就在於裡面蘊藏的豐富關係。

〈橋〉(圖2)的場景在加州海邊，畫面上的「橋」其實是伸入海上的突堤。那天下午，海與天都藍得透澈，雲形成的弧線與突堤的輪廓呼應，堤上有三個人在散步，空中有自由飛翔的海鷗，這些元素悠緩的、愜意的，為天地、為自然與人譜寫出和諧優美的曲調。相對於〈斷線的氣球〉中對立關係透露的不安，〈橋〉顯得安然自在。　我也曾試著用一種突兀的方式結合自然與人文，〈橘色沙發〉(圖3)是一幅插畫，表達作家所做的工作，是穿梭於現實與想像之間，不斷的在自然與人的世界裡尋找題材。如果說自然是

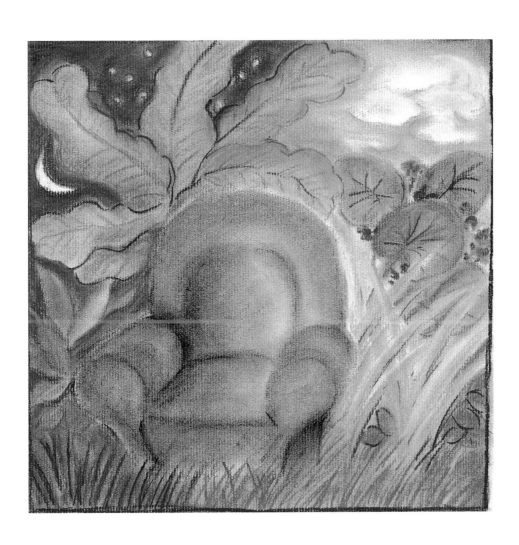

3 　橘色沙發．粉彩
2000年

造物主的「創作」(creation)，那麼人文就是人的「再創作」(re-creation)，而藝術工作者或是欣賞者，面對自然與人文景觀，觀察、描寫、詮釋眼睛所見，所從事的其實也是「再創作」的工作。

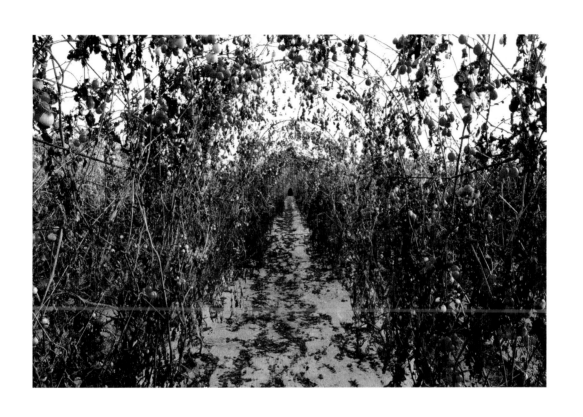

哀淒與歡呼>

1 蕃茄園．美濃
2008年4月

自古，仰望星空的一雙雙眼睛，把點點星光連接成線，又將線圍成了形，於是，毫不知情的眾星就成了杓子、獵人、仙女、螃蟹或是蠍子……。眼睛會自動將點和點相連的特性，也被畫家運用在圖畫上，畫中的「點」有時候是山水中的點景人物，導引觀賞的人走進畫裡，和畫中人一起遊山玩水，欣賞四季風景、坐臥亭間、觀瀑聽泉、品茗彈琴；有時候「點」是散置在畫中的屋宇、飛鳥、花朵，因為色彩和形狀相似，吸引賞畫的人，把散的點串聯起來，在不知不覺間，瀏覽了整個畫面。有些創作者特別細心安排「點」的位置，使之成為隱藏的動線，掌握觀賞時的動靜、緩急；而「點描派」(或稱「新印象主義」) 畫家則將點聚集成塊狀的面，藉著點的顏色、疏密、輕重，表現光影與肌理，給人清新的視覺感受。創作者的處心積慮並非為了操縱觀賞者，而是讓觀者有線索可循，從畫面上的點滴進入他的觀點、情感與思緒。

〈蕃茄園〉(圖1)是鍾榮光2008年四月拍的。三月初，公公突然過世，在親戚熱心相助下，辦完了後事。四月我們又回屏東，一天下午開車經過美濃，沿路盡是一片接著一片的綠色田園，忽然，綠野之間出現了十多座栽種蕃茄的棚架，藤蔓上的葉子已經枯萎了，鮮紅的蕃茄密密的垂掛著，像是一盞盞小燈泡。鍾榮光當時沒有帶相機，不過還是停了車，下車觀察，選定一座棚架，蹲下身取好角度，然後做了記號，預備傍晚再來，他猜測到時太陽會在適當的位置。的確，下午五點半，我們回到原地，陽光由右方斜射而下，剛好為蕃茄打了金黃的邊光，於是，他在預

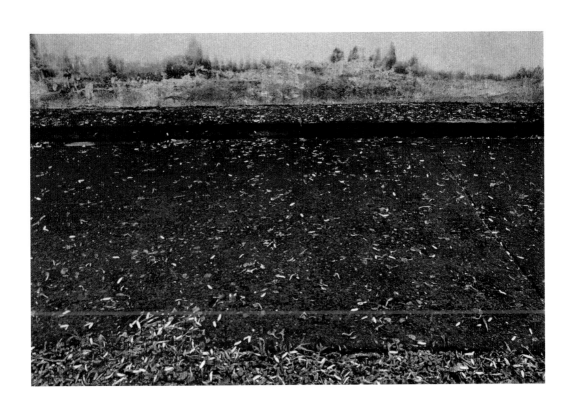

2　　滿地鳳凰花．台南
1999年後製

定的角度拍下了這張照片。鍾榮光藉這張〈蕃茄園〉紀念父親。這位父親自幼辛勞，成年後更努力不懈，熱情的照顧鄰里親人、栽培親族的下一代，一生結實纍纍。畫面中，拱狀的棚架形成一條長長的通道，地面舖著白布，點綴著掉落的蕃茄，這條通道好似公公走過的人生。而今他已經抵達了通道的另一端，兩旁的鮮紅蕃茄像是歡送他、為他夾道歡呼的親友，而我們在哀淒與歡慶交疊的氣氛中，彷彿見到他向大家揮手道別，並且在通道的那頭轉身一望，殷殷交代我們要「好好保重」，就像他常常在電話裡說的一樣。

送別的心情往往參雜著四季更替的記憶，〈蕃茄園〉是仲春拍的，拍攝〈滿地鳳凰花〉(圖2)是在初夏時節，當時整排的鳳凰樹都開著火紅的花，鍾榮光卻選擇了一處牆腳，收集落花，散放在長滿苔蘚的地面上。鮮豔的花瓣延伸到後方的牆壁，壁上的苔痕暈染出氤氳的山水。這個畫面，收納了美好與傷感這兩種矛盾卻又相容的心情。而結滿果實的〈柿子樹〉(圖3) 則是我記憶中的景色，我一直想藉秋天的柿子樹，紀念過世的親人，於是選了暗藍色的紙來襯托橘黃色的柿子和黑色的樹幹，然後用深淺不一的紫色線條佈滿畫面，在塗抹之間，滿懷的傷感不期然的獲得了釋放。

花開花落、發芽結實、鳥叫蟲鳴伴隨著季節的記憶，也充實著對人的記憶，彷彿是一個新的季節把嬰兒帶來，一個逝去的季節把老人帶走，就像陽光收起雨露、霜雪埋藏枯葉一般自然，但是人在更替之間的感受卻是百

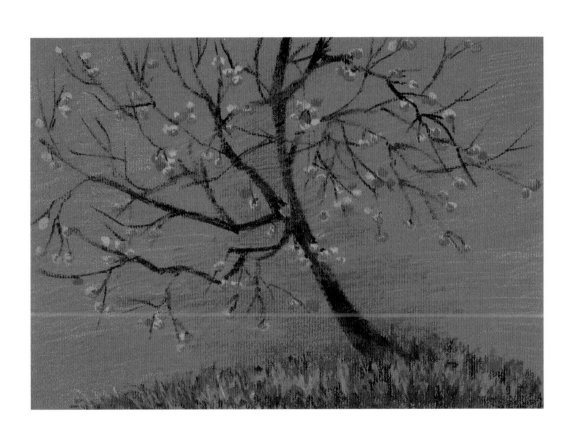

3　　柿子樹．蠟筆
2008年5月

轉千迴。鍾榮光和我不約而同的都用「點」來佈局，蕃茄、鳳凰花和柿子
都是分佈在畫面上的點，然後由這些點密密織就那百轉千迴的線。

意在言外>

　　交響葉．台灣宜蘭
　　1995年

藝術史家與批評家為了方便論述，不免為過去及當代的藝術潮流發明出專用術語，把特質相似的藝術家分別歸入「門派」，納入「主義」，但卻往往忽略了同中之異。到底藝術和藝術家能不能像動、植物一樣嚴密的分門別類呢？想來很難，因為藝術與信仰、社會、時代、個人生命的關係實在太深厚，一位生命豐實，敏於觀察、體會的藝術家大抵不會受潮流和類型所限，也不會只描摹所見，而不表達自己的感受與看法。

宋徽宗曾畫一幅〈蠟梅山禽圖〉，畫中有兩隻白頭翁棲息梅樹上，寒冬時節，葉子落盡，數朵梅花盛放，題畫詩曰：「*山禽矜逸態，梅粉弄輕柔，已有丹青約，千秋指白頭。*」畫的雖是花鳥，卻意指畫家與畫訂定了一生的盟約。荷蘭畫家維梅爾(Jan Vermeer, 1632-1675)留下來的三十多件作品，幾乎都是十七世紀風行的「風俗畫」，然而一幕幕居家生活場景，卻畫得像宗教畫一般靜謐莊嚴，由窗口照進室內的光線，喚醒平凡事物最美好的一面。而梵谷不論畫靜物、風景，甚至友人的肖像，都像是畫自畫像，毫不掩飾自己熱切的情感、信仰的掙扎和寂寞不安的心緒。法國畫家馬奈(Edouard Manet, 1832-1883)曾和朋友說：「一位畫家可以用水果、花卉說出所有的話，或是單單畫雲也行……我希望自己像是靜物中的聖法蘭西斯。」馬奈晚年病中，畫的都是室內瓶花，藉以詮釋生死。至於攝影，則有人用「心象」來定義這種超越類型、意在言外的表現方式。

〈交響葉〉(圖1)和〈低語〉(圖2)都有生長在林間的姑婆芋，一張拍攝的時

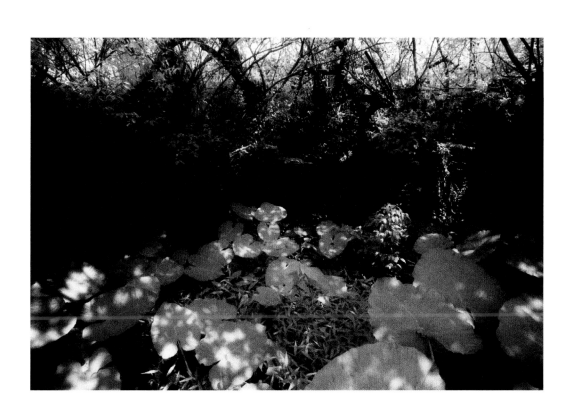

2 低語．台灣瑞芳
2000年

間是在清晨，細雨霏霏，草葉晶瑩，另一張則是晴天，陽光透射，光影交錯。〈交響葉〉色彩鮮明，綠色的姑婆芋像一把把小傘，遮蔽著暗紅色的觀葉植物，暗紅的葉片間露出鮮紅小葉，彷彿一張張會發光的小口，正在歡喜的合聲歌唱。〈低語〉用紅外線底片拍攝，沖印之後，形成特殊的黑白效果。原來隱身幽暗中的姑婆芋，因為枝葉間灑落的陽光，而有了盎然生氣，彷彿是挺身而出，呼應陽光的召喚。這兩張作品，表面上拍的都是自然景觀，是林中植物，實則是攝影者以植物自況，表達心裡滿溢的安然喜悅。而我一直喜歡畫樹，常常把樹與人聯想在一起。〈緬梔〉(圖3)是我回高中參加同學會時畫的。畫中的緬梔(俗稱雞蛋花)曾經陪伴我度過無數少年晨光，二十多年後，我又在清晨拜訪她，見她粗壯了、拔高了，枝幹上增添了不少修剪的疤痕，不過花朵依然芬芳，生機依舊蓬勃。

馬奈願意自己成為「靜物中的聖法蘭西斯」，也許是盼望自己能像法蘭西斯一樣，和自然靈犀相通，因此可以藉花卉說出心靈中最細微的顫動。而對鍾榮光和我來說，把欣欣向榮的植物納進作品裡，是要抒發心底湧出的莫名喜悅；法蘭西斯在各樣創造當中，看到天父，而我們也盼望能藉創作見證造物者的情心。

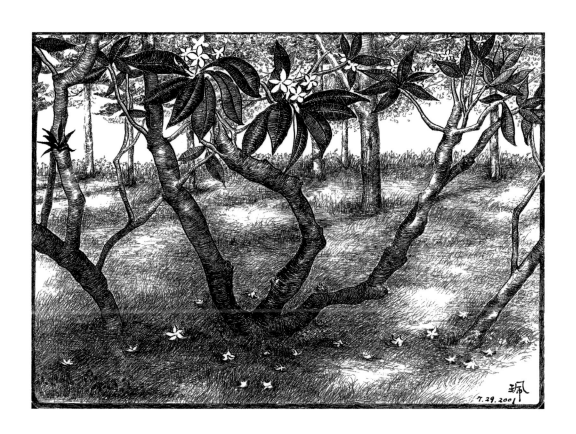

3　　緬梔．細字筆
2001年

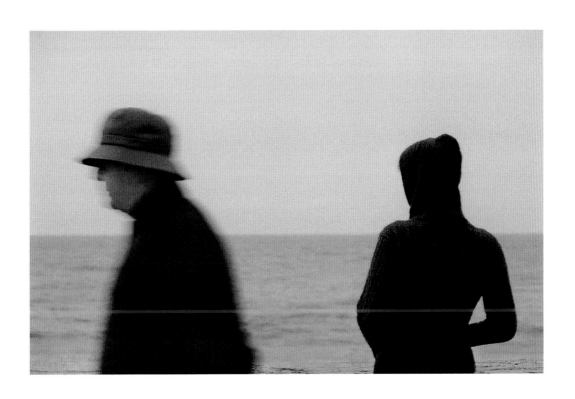

交會 >

1 匆匆 美國加州
1985年

日本生態攝影家星野道夫年輕時就嚮往阿拉斯加，之後有十八年時間居住在那片森林、雪原和冰河之地，獨自用相機尋索馴鹿、灰熊、白頭鷲的蹤跡，透過特寫鏡頭捕捉動物的樣貌。在《熊啊》這本集結了他的散文和攝影的圖畫書裡，有許多近距離拍攝的灰熊照片，一打開書，龐大的灰熊彷彿就躺在你的面前，或者，就站在那兒靜靜的對你凝望。星野道夫用文字向熊傾訴，他說：「我一直期待看到你　在遙遠的童年　你在故事裡　但是曾經神奇的體驗　讓我在路上突然想起了你　在搖晃的電車中　在過馬路的剎那　我想到你或許正在一個不知名的山裡　重步行過草叢　跨過一棵倒塌的巨木」。

除了特寫和近距離攝影，星野道夫也用極長的望遠鏡頭，從遠處拍攝廣袤的山川原野，畫面中的熊只有綠豆大小，緩緩的走在夏季綠色的草原、秋季織錦的大地和冬日的冰雪裡，他說：「我發現我們擁有的是相同的時間之河」。透過攝影，星野道夫讓熊的生命與自己的生命有了交會。不僅是熊，他在散文集《在漫長的旅途中》還紀錄下他與座頭鯨、馴鹿、雪鴞……，以及與人交會的美麗時刻。

攝影是唯一能捕捉當下的媒介，就像〈匆匆〉(圖1)，鍾榮光用類似電影的中景鏡頭框住了我的背影和一位長者的側影。當時我站在海邊的堤岸上，面對著灰藍的海水，雨絲飄落，空氣清冷，我拉起了毛衣上的風帽，雙手插進口袋，突然，鍾榮光要我靜止不動，然後用慢速度捕捉了從我身旁走過

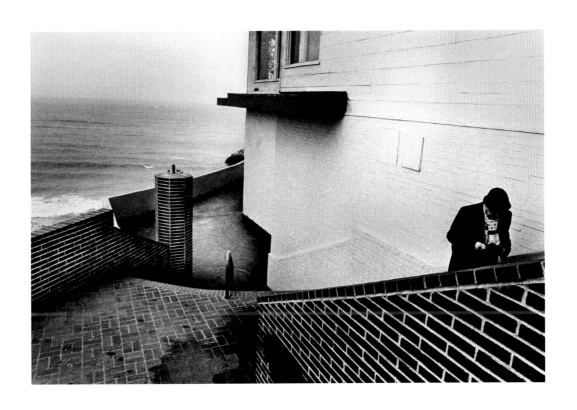

2　　攝影者的獨白　美國加州
　　　1987年

的人影。我當時並沒有注意身旁的人，直到看到拍下的畫面，才知道他藉著剎那，表達出人與人之間不經意的交會。那位陌生人的身影既像是爺爺又像是父親，我們分處於人生的不同階段，雖然生命在時間中重疊，對於時間的體會卻必然不同。

出現在〈攝影者的獨白〉(圖2)中的也是一位陌生人，他正拿著相機沿著建築物旁的階梯往上爬，白色的牆面清楚襯托出他的黑衣黑帽，在他即將走出畫面的一刻，鍾榮光按下了快門，於是，鏡頭中的人轉而成為攝影者自己的寫照，一個人在創作路上尋尋覓覓，踽踽獨行。對文字和影像工作者而言，移情作用近乎一種本能，這種本能讓他們能夠對人、對動植物、對景物，甚或是無生命的物品寄予同情，進而把自己投射其上。

從視覺心理的角度觀察，大環境中孤立的形體，或是近距離刻畫的物件、特寫的神韻姿態，最能引起觀賞者共鳴。〈水邊〉(圖3)中的幾株鳶尾花因為非常靠近圖的下方，讓人感覺花就開在眼前，一種我見猶憐的親密感於焉而生。星野道夫曾說：「大自然堅強的背後，總是隱藏著脆弱，而吸引我的，正是那生命的脆弱。」也許，眼睛與萬物的剎那交會，會內化成為心靈的經驗，正是因為體會到彼此的脆弱吧！

註：星野道夫，1952年生於日本千葉縣，1976年畢業於慶應大學經濟系，1978年進入阿拉斯加野生動物管理學院就讀，之後在阿拉斯加從事自然及

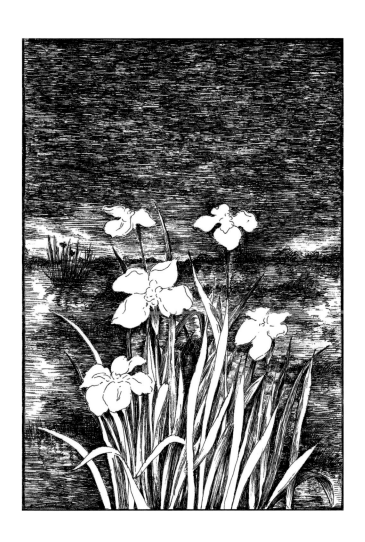

3　　水邊　細字筆
2006年

野生動物的攝影工作，曾出版過多本攝影集、圖畫書，以及書寫自然的散文集，目前中文譯本有《熊啊》(天下雜誌)、《在漫長的旅途中》(圓神)、《極地的呼喚》(晴天)。1996年，因為意外，死於勘察加半島。

新的視野 >

　　水痕．台灣台南
2008年

日本寺院中，有一種庭園造景稱為枯山水，園子裡只有石頭、砂礫、細沙，設計者用這極簡的材料模擬自然，石頭可以代表山嶺、島嶼或船隻，而耙出紋路的砂礫、細沙則是河川、海洋、雲彩，石頭上或有青苔，青苔即山林。靜坐在庭園四周的迴廊上，彷彿升到了極高處，居高臨下望著雲彩環繞山頂、島嶼矗立河中，或是船隻航行海上。設計枯山水的人，藉著一小方仿造自然的庭園，提升人的視野，也拓展了心的境界。

由人手所建造的房子、圍牆、道路，長年經過風霜雨雪的作用，褪色了、風化了、斑駁了，壁面長出青苔、留下雨痕，形成變化多端的抽象圖案，好像是大自然一遍又一遍的重現創造之時，混沌初開的景象。走訪古蹟，看參天古木下的城牆、百年歷史的石板路，見潮濕的牆爬上長春藤，冒出鐵線蕨精緻的枝葉，建築經過漫長的歲月，變得和周圍的景物越來越相似，彷彿大自然也參與了人工的創作，使兩者漸漸和諧交融。觀賞古蹟使人增長了時間的視野，心也跟著謙卑起來。

〈水痕〉(圖1)拍的是漁塭旁的產業道路，時間是中午，這時早晨的雨水已經滲進了路面，好像墨汁一般在宣紙上暈染開來，染出了深淺不同的墨色。積水較多的地方形成了鏡子，映照出藍色的天光和路旁的野草。水與路面經由鏡頭拍攝，再經過人的想像，就不再只是原來的面貌，它可以是一幅水墨畫，也可以由小見大，變成河水與沙洲的組合。加州的冬季，公路兩旁的野草一片枯黃，〈湖邊的路〉(圖2)拍的是從公路高處往下望見

2 　　湖邊的路．美國加州
　　　1985年

的湖泊，湖水躺臥山間。黃色的山丘對比著湛藍的湖水，陣陣冷風吹起漣漪，四下無人。沿湖開築了一條小路，蜿蜒的小路重複著湖岸沙地的曲線，好像有位精巧的工匠，為玉石般的山丘、藍寶石般的湖水鑲了邊飾，但絲毫不減少自然的幽靜美麗。

受到印地安建築的影響，美國中西部有泥土建造的教堂，泥土築起的牆厚實素樸，彷彿留下了人手撫觸的痕跡，但是整體圓潤的造型又像土丘一般渾然天成。〈修院裡的海芋〉(圖3)畫的就是土牆邊盛開的海芋，泥土的色澤襯托綠葉白花，特別醒目。我畫的時候故意把土牆畫的有些像沙灘，因此棕黃色的區域既可以看成是牆，也可以想像成是一片沙灘，一直延伸至遠方的海水和藍天。

3　　修院裡的海芋．粉彩
2000年

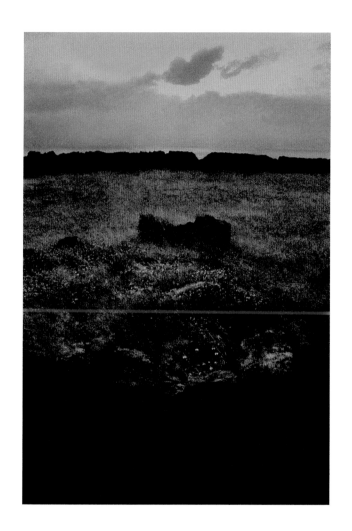

情感的溫差

1　　曠野．澎湖龍門
1981年

聲音、文字、圖畫和影像裡都蘊含著一種溫度。胡琴聲歇，京劇演員唱起劇中的戲詞，一字一句傾吐人間的至情和千古的喟歎，有時唱腔甜潤圓滑、有時華麗如金、有時激昂，也有時沙啞蒼涼，傳到觀眾耳裡，自是對人情的冷暖與際遇的悲喜產生共鳴。即便是說話、唸一句詩、讀一段經文，都會因為唸的聲音不同，給人的感受也全然不同，因為語調中必然飽含著個人的情感經驗、信念和領會。　聲音如此，文字亦然，不論是書寫的字體或是內容，皆潛存著作者的性格，有人行文如沐春風，也有人冷靜如冬，瀟灑者仿若秋天，熱情者則如夏日。而圖畫和攝影更是擁有許多表達溫度的元素，如色彩中的寒色和暖色、光影對比上的強弱差距、線條的軟與硬、形體的圓與方，或是質感呈現出的冷硬或溫潤。為了加添層次，聲音的演出者、文字與影像工作者都試著不止表達一種溫度，而是聚合兩種或是更多種溫度，形成溫差。例如，一位歌唱者的聲音可以表面平靜，卻暗含心內波濤；冷酷的文字也可能深藏愛意；一幅圖畫可以是晴空烈日下眺望的雪峰；一張照片也可以是熱鬧人群中捕捉的一雙孤獨眼神。

〈曠野〉(圖1)是鍾榮光1981年的作品，那年秋天，他獨自去澎湖旅行，海島上蕭瑟的景象宛如一曲交響詩在心底迴盪。多年後，他把這張已經褪色的老照片重新掃描、修整，在色彩上刻意強調天空、海水的藍，而低矮的石牆和舖地野草則以棕色調為主，草梗上留下了烈日和海風的痕跡，狀似枯槁，卻綻放著小花，生命力依然堅韌。天上有雲暫時遮住太陽，但是天光明澈，清晰照見地上微小的植物、石塊的質地。由畫面下方往上延伸的空

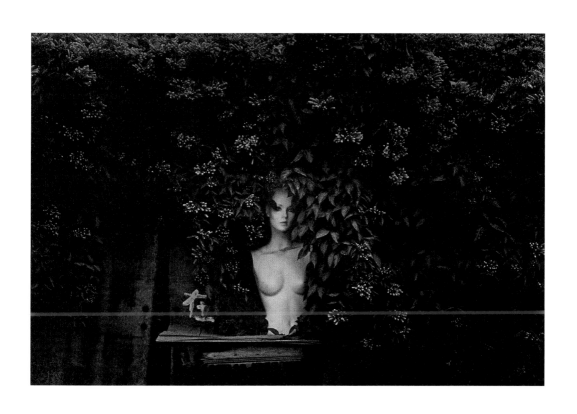

2 被遺棄的人偶．台灣台東
2005年

間，大地與天空、澎湃與冷靜，情感與理性激盪交會，就像是樂曲雄渾的低音，反覆迴旋當中，緩緩升起上揚的高音，並且逐漸增強……

2005年在台東路邊，鍾榮光發現鮮豔的炮仗花下，有棟廢棄的房子，屋前破落的桌上放著一個時裝店用的人偶，人偶沒有頭髮，也沒有手腳。他選擇用黑白底片拍攝，把花的橘色轉成白色、淡灰色，人偶上的顏色消失了，反像是韻致典雅的石膏像。炮仗花爬滿屋子，即使沒有色彩，依然生氣勃勃，圍繞在人偶的四周，成了簇擁著新娘的花飾。木板門上有一個「在」字，原是主人為了防人隨地方便寫的警語，但是上下文被花遮住了，只留一字反倒耐人尋味。〈被遺棄的人偶〉(圖2)不用色彩渲染情緒，卻表達出既荒涼又熱鬧的兩種「溫度」差距，並且在對照之下，產生奇異的效果。

夜間在燈下聽窗外雨聲，或是冬天從陰冷的廊下走入陽光之地，都可以體驗到溫差，這樣的感受不只是冷暖的氣溫差異，更是一種冷寂中被孤立，和溫暖中被呵護的對比。〈冬陽〉(圖3)畫的是校園裡兩棵落盡葉子的樹，偏西的太陽將枝條映上了一面古舊的紅磚牆。我原想用單色素描，畫出樹幹的紋理和虛實交錯的趣味，沒想到畫完之後，卻感覺到一種說不出來的暖意，是冬日的陽光才有的暖意，照拂在樹上，也照拂在我身上。很奇妙的，這幅畫留住了當時的氣溫，也留住了透進心裡的溫度。

3　　冬陽．鋼筆
2005年

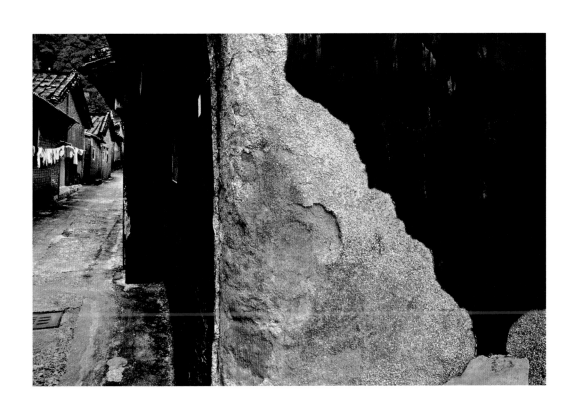

永恆形貌 >

黃土牆．新竹北埔
1996年

郎世寧是義大利人，十八世紀耶穌會差派到中國的傳教士，卻入了清廷擔任畫師，他把西方繪畫的光影法融入中國畫，改變了中國畫的面貌。他又建議康熙皇帝開辦繪畫學校，教西方透視法，康熙沒有採納，倒是要他參與了圓明園的設計規劃。憑畫而論，郎世寧開創性的畫風雖然精緻、有真實感，卻少了中國畫原有的逸趣。

東西方繪畫的不同，還不只逸趣，據寫作《日本名畫散步》的赤瀨川原平觀察，西方繪畫在攝影發明前，一直以寫實為主流，東方繪畫雖也描繪眼前景物，卻不只是模擬所見，而是捕捉眼睛見到時的感覺，因此東方畫家不是以眼睛的認知為主，而是以心的感知為憑。西方畫家若是描寫庭園中的一棵樹，一定會如實畫出樹上和地上的陰影，但是東方畫家不在意陽光的角度，也不在意天氣是陰是晴，所以不畫陰影。赤瀨川原平認為東方畫家畫的是一棵沒有時間的樹，是心所感知的樹，是樹的永恆形貌。

畫陰影不只表明時間，也會造成立體效果，東方畫家不畫陰影，讓圖畫保留平面的原貌，而西方畫家為了追求真實感，往往在平面上建構形體、營造三度空間的幻覺。不過，竭盡寫實之能的西方畫家，其實也在尋求「化當下為永恆」的方法，例如文藝復興時期的畫家，就藉著三角形的構圖框取聖經情節、神話故事和當代人物，穩定的三角形賦予畫中人神聖、莊嚴的氣度，如山岳般亙古長存。之後的巴洛克畫家借明亮的光線暗喻神啟；而後期印象派畫家如塞尚，則把自然景物歸納成最基本的幾何形體。

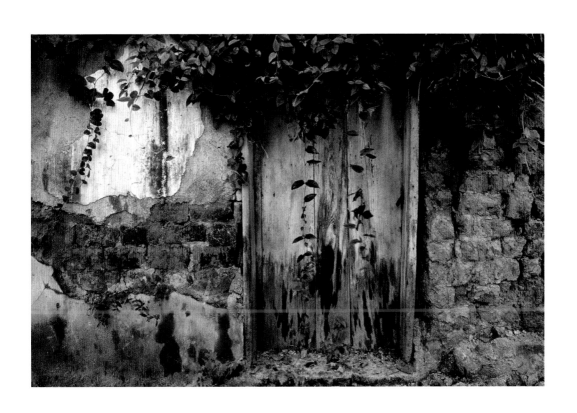

2　老屋與綠藤．新竹北埔
2001年

即使是最接近現實的攝影，也試圖在剎那間找尋永恆的質素，攝影的人藉著時間中極微小的片段，保留空間中存在過的景象。過去二十年間，鍾榮光曾多次造訪幾個固定的地方，新竹北埔的巷道是其中之一，最早的一張照片是1996年拍的(圖1)。如今，照片中的黃土牆已經消失，對街的紅磚房也不復當年面貌，不過這個畫面並不是記錄過往、複製眼睛的認知，而是利用鏡頭刻印下心所感知的景像。老牆外露的黃土像一座挖開的金礦，從樸實的生活中淘洗出來，然後又流進歲月裡。

〈老屋與綠藤〉(圖2)拍的是北埔的另一面牆，破損的牆面露出土磚，藍色的門也褪了顏色，無人出入。老牆即將坍塌，仰賴陽光展示最後的榮華，生生不息的植物不斷冒出新芽，汰舊換新，用伸展的枝葉註記時間。而我畫的〈木棉樹〉(圖3)長在屏東高樹的一個三合院裡，在矮小磚房的襯托下，更顯高壯。據說高樹之名的由來，是因為早先在村子口有一棵異常高大的木棉樹，如今木棉樹已不知去向，高樹之名卻留了下來；畫中的木棉樹前兩年也被屋主砍伐了，畫卻留了下來。 空間的風景抵不過時間的流轉而更迭變化，除非刻意維護，不然就只能保存在影像、圖畫和記憶裡。但是影像、圖畫和記憶也抵不過時間，只能將時空匯集的片刻，凝煉成一小塊、一小塊的彩色玻璃，鑲進永恆之窗。

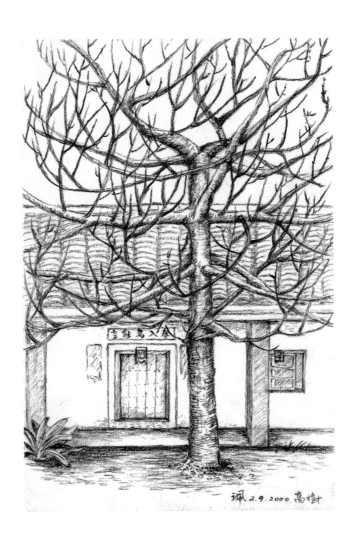

3 　木棉樹．屏東高樹　炭精筆
2000年

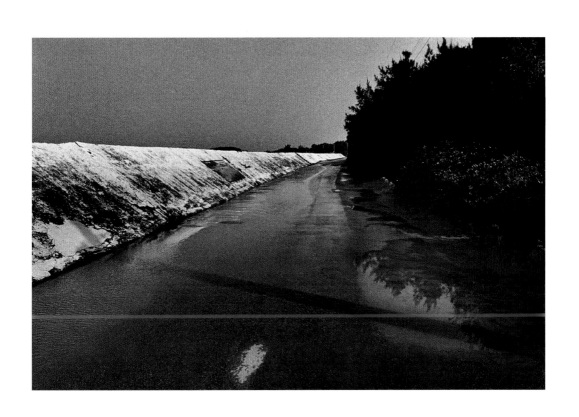

思慕的地方 >

民歌手胡德夫在九二一地震後，非常思念故鄉，為此他譜寫了一首〈太平洋的風〉。這位歌手來自台東村落，每當他想到東部的草原、海岸，就記起那從太平洋上吹來的風，那風在他呱呱墜地時，吹過了他的臉頰，徐徐的風是他最早對母親的記憶，也是他最初對世界的感覺。他在自己作的歌詞裡說：太平洋的風「吹上山吹落山，吹進了美麗的山谷……吹生出我們的檳榔樹葉，飄夾著芬芳的玉蘭花香，吹進了我們的村莊……吹開我最愛的窗……」。聽胡德夫飽含情感的歌聲與琴音，心有一種被水洗滌過的明淨，歌曲裡的風吹醒了所有和「故鄉」牽連的情懷，天真又溫柔。

攝影家郭英聲曾在台北市立美術館展出〈母親，與我記憶中的風景〉系列作品，他把黑白照片一字排開，並在對面的牆上，掛了兩張母親年輕時代的獨照，兩相對映下，那一系列黑白風景彷彿是從母親的影像投射而出。郭英聲童年時與母親分隔兩地，對母親非常思念，長大後他也到了母親曾經遊歷過的歐洲，眼前的風景勾起他記憶中的思念之情，於是將心情轉化成一張張極其寂寞的風景照片，他說「那些關於感情、關於生活、關於心情、關於內在生命的起伏、關於我，與世界之間的聯繫。對我來說，那是一種鄉愁。」照片中的遠景朦朧隱蔽，令人極力想要看清楚路的盡頭，郭英聲心底無止境的思念，也成為觀看時不能止息的嚮往。

用單眼相機拍攝道路，依據透視原理，會讓人覺得路一直往遠處的消失點延伸過去，因此把人心也帶向遠方，彷彿被畫面吸了進去，於是抽象的

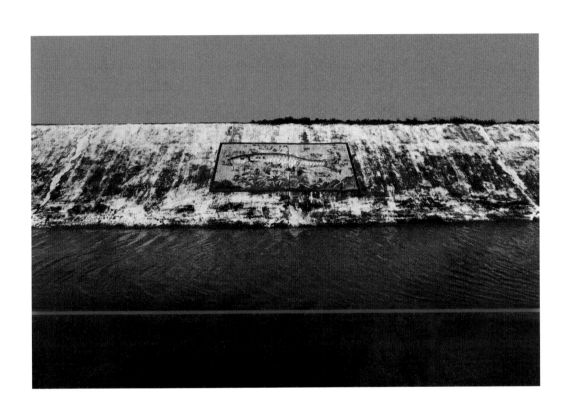

2　　海堤上的魚．台灣桃園
2002年

「鄉愁」轉換成為具象的表徵！鍾榮光曾在永安漁港拍下〈雨後的長堤〉(圖1)，海邊的長堤和路面由前景往遠方不斷消逝，路面上的積水反映著天空、樹影，地面上還有電線桿的長影。有一塊白色的痕跡像腳印般踏過路面，可是另一隻腳印卻不見蹤影，讓人想像那隻腳已經跨越到遠處，看不見了。　在長堤的牆面上，有好幾幅魚的圖畫，鍾榮光換了個角度，從正面拍攝其中的一幅(圖2)，照片上魚的方向與水波一致，可是魚在半空中游，碰觸不到下方的積水，更無法躍過海堤到堤外的海裡，魚和水原本應該彼此相屬，卻被分開了。如果假想自己是那條魚，一定想要奮力躍進水裡吧，這樣的渴望似鄉愁一般令人懸念。

鍾榮光用「望鄉」來形容人生如客旅的體會，對他來說，鄉愁是一種對原生故鄉的牽繫，也是一種對永恆家鄉的思慕。人即使身在家中，終其一生也仍飽嚐思鄉之苦。金瓜石是我成長的地方，春天沿著石階往山上走，總可以看見山櫻花從人家的圍牆上伸出來。小時候要到城裡，總要坐上一段公車，再搭火車。所以對我來說，故鄉總是和火車、櫻花聯想在一起，於是我畫了一幅想像畫(圖3)，把開滿櫻花的枝條畫在火車軌的上方，山櫻花好像在對火車上的人打招呼，而前方不遠處即是山洞，過了山洞，也許就要到家了──是那個只存在記憶中的家園？還是一個正在等待的心靈故鄉？

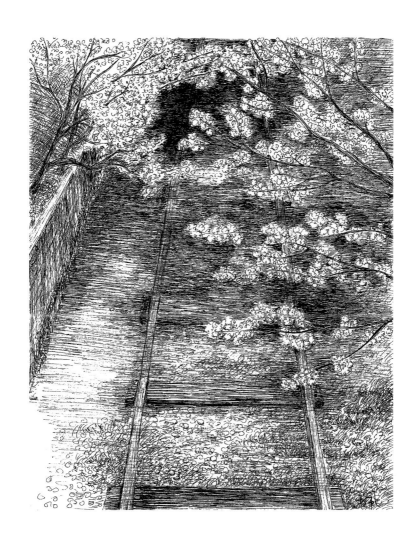

3 鐵道．代針筆
2002年

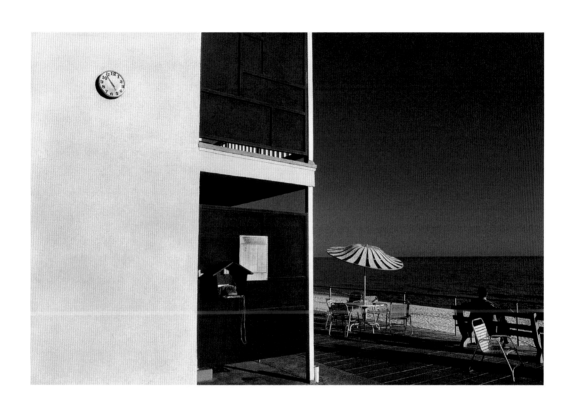

形狀的詩歌>

　奇詭組合．美國加州
1985年

西班牙建築師安東尼・高第生於加泰隆尼亞地區的小村子裡，臨海的地區景色荒涼，山峰陡峭，焦黃的土地上生長著銀白色的橄欖樹。高第小時候得了風濕性關節炎，不能和其他孩子遊戲，他獨自觀察身邊景物，慢慢體會，大自然像一本包羅萬象的圖鑑，值得他窮畢生之力閱讀。長大後，高第努力研究各種建築風格，學習成為建築師，他認為除了必備的形式和結構外，建築不應該有太多直角，於是他把自然變化多端的色彩和形體融入設計，即使花草、昆蟲、鳥獸都可以成為房子的一部分。　在設計了風格獨具的公寓、宅邸、公園之後，高第從1882年開始設計「聖家堂」，1914年後更是全心投入，這座教堂的尖塔鑲嵌著寶石般的瓷磚和玻璃，內部則如石造森林，流動的陽光穿梭其間，有人說這座教堂好像是活的，用溫柔的聲音接待訪客。1926年，七十四歲的高第意外過世，教堂至今尚未完工。研究者認為高第的建築綜合了西班牙的「穆德哈」(Mudejar) 風格，以及善用渦卷和曲線的「新藝術」風格。不過，從另一個角度看，高第是把一生的信仰、建築的結構，以及大自然的形體揉合成了獨創的藝術。

蜿蜒、曼妙的形體讓高第的建築像生物一般鮮活，相對的，以幾何形體架構的現代建築，則勾勒出二十世紀冷靜、理性的精神面貌。有位日本精神科醫師說，色彩會自動躍入人的眼中，給人的感覺是直接的、立即的，而形狀則必須由觀賞者主動觀察、認知和解釋，因此相較之下，形狀比色彩更能夠表情達意。的確，形狀與形狀之間千變萬化的組合，正是圖像語言重要的基礎。　鍾榮光的〈奇詭組合〉(圖1)色彩單純，畫面大都由四方形組

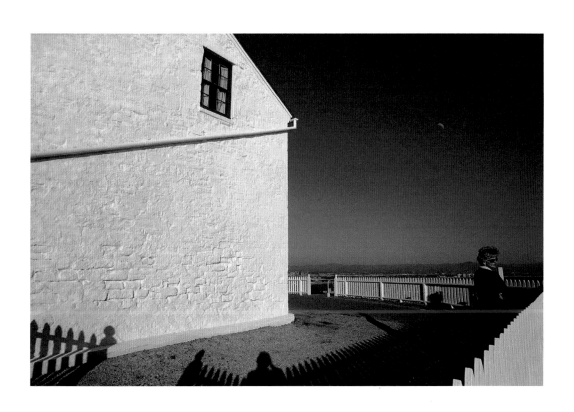

2 　白屋之一．美國加州
1985年

成，分割得極有秩序，其中有別於方形的物件如：時鐘、電話、洋傘和人物，則特別醒目，觀賞者不免想要解讀這四者間的關係；時鐘上的時間接近下午五點，夕陽拖長了影子，白日將盡；紅色的公用電話彷彿隨時會響，傘下無人，唯一的一個人坐在長凳上，背影悠閒，面向大海……，這個畫面提供了氣氛與物件作為敘事的素材，等待觀賞者想像、述說。〈白屋之一〉(圖2)的色彩也極單純，畫面中同樣有許多四邊形，和〈奇詭組合〉相比，角度尖銳許多，而銳角當中還包含了劍形的白柵欄和黑影子，增添了畫面的衝突感。在這重複的形狀間，出現了兩個人，一個是實體，一個是攝影者的影子，兩者間隔著無法跨越的藩籬。所幸還有那白牆上的一扇窗、柵欄間的開口，和遠處的大海藍天，讓令人窒息的氛圍找到了釋放的出口。

因為爸爸工作的關係，小時候住在日式宿舍裡，從院子的圍牆望出去，可以看到夾在兩座山之間的太平洋，於是，〈兒時的家〉(圖3)就是由房子的四方形和山水的三角形組成的，不過畫圖時，我選擇用柔和的粉彩顏料著色，並且在冷硬的幾何形中，加上了渾圓的橘子、茶壺、茶杯，還有依門而坐的貓，如此，才保留了回憶的餘溫。 形狀與記憶是互相牽連的，不同的形狀會喚起記憶中不同的心理狀態，而圓潤的形體之所以會讓人感覺舒服、安全，大概是因為那是嬰兒時期對母親最初的記憶吧！

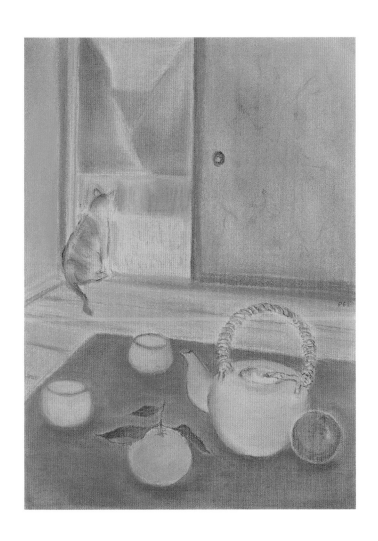

3　　兒時的家．粉彩
　　　1999年

繼承的創造力

　　　山丘上的樹．埃及西奈山
　　　　　1996年

米開朗基羅為西斯丁教堂畫「天地創造」，把上帝畫得像魔術師，大手一揮，日月星辰出現了，指頭一點，亞當成了有靈的活人；另一位畫家威廉‧布雷克把創造主畫成拿圓規的工程師，正在構築世界的藍圖。從宇宙萬物的現狀看來，的確充滿魔術師才能點畫的神奇、工程師才能擘畫的精密設計，但是不能否認的是，創世之中顯然包含藝術創作的成分。造物主是怎樣的藝術家呢？逛一趟動物園或可略窺一二，看看鳥類身上絕妙的配色、羚羊頭上直的、彎的長角、獸皮上變化不盡的斑紋、各種動物比例不同的四肢……這些都是在實用的功能外，別具巧思，彷彿是玩興大發的藝術家，在捏塑、上色之間不斷嘗試各種創意。更奇妙的是，自然間的色彩會隨著氣候改變，風霜雨霧持續改變大地的顏色，從清晨到黃昏的光線營造不同的氣氛，好像印象派畫家的作品；不僅僅是色彩，動植物的形體、輪廓、線條也隨著寒帶、熱帶而有不同，有的豪放如浪漫派畫家的油畫，有的婉約如希臘古典時期的浮雕。這位創造天地的藝術家更把時間與空間掌握在手中，讓時空形成一種作用力，使祂的「藝術品」隨著時間變化、成長，繼而繁衍出新的生命。祂不只製造外在的形體，更把自己的意念放在裡面，彷彿在作品上簽了名字，祂像所有的藝術家一樣，深愛自己的作品。不同的是，這些作品不但擁有自己的生命，還擁有自由的意志。

有人認為藝術創作隱藏著無法解釋的奧秘，但是如果把創造力的來源歸之於造物者，那麼，就可將它解釋成一種自然而然的產物，是承繼而來的。不論從事繪畫、雕塑、建築或是攝影都是呼應天地的創造！〈山丘上的

2 樹林中的紅葉．台灣宜蘭
1995年

樹〉(圖1)是鍾榮光在西奈山上拍的一棵樹，他清晨上山看日出，太陽逐漸爬升，透過一座山頭射向樹上方的小撮枝葉，枝葉彷彿探出頭來享受溫煦的清晨之光，而下方的樹還在陰影中，黑色的輪廓像是一張張臉的側影。對面的山壁已經被陽光染成金色，映出一小塊山頭的剪影。光影與形體的交互作用既產生平面圖案的趣味，又暗示著空間中依附的關係。

〈樹林中的紅葉〉(圖2)拍的是宜蘭山區的樹林，兩棵楓樹的葉子因為降霜轉成艷紅，常綠樹的樹梢飽含水氣，受紫外線作用，在幻燈片上呈現藍色，天光襯托纖細的枝葉，宛如精緻的蕾絲花邊。這一幅色彩豐富的畫面，是多種自然現象互相作用的結果，像是各種樂器的音色合奏的交響樂曲，由於攝影者細心傾聽而被保存了下來。　有時候，風雨像是一把雕刻刀，在岩石，在樹的身上經年累月留下痕跡。〈鳳凰樹〉(圖3)矗立在國小校園中，小學建立於日據時代，樹的年紀大概也有六、七十歲了，依然活力豐沛。畫這棵樹的時候，我的筆尖彷彿是雕刻刀，在畫紙上反覆刻畫出紋路、斑點，試圖不放過任何一條歲月的痕跡，就像為受造的生命留下印記一樣。

3　　鳳凰樹．細字筆
　　　1998年

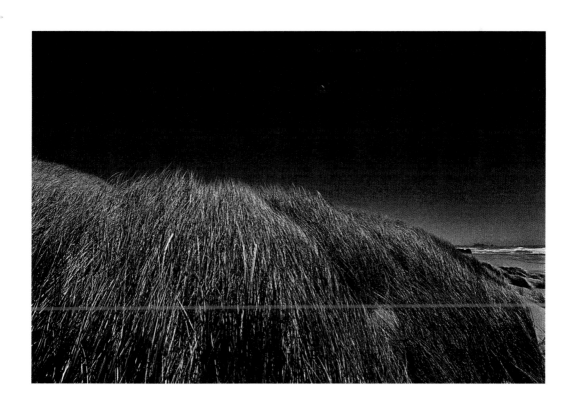

收與放>

1　　風中的海鳥．美國奧瑞崗州
　　　1986年

指揮家及鋼琴家巴倫波因(Daniel Barenboim)把演奏樂曲形容成累積張力與逐漸釋放的過程，張力可以牽動人心，吸引聽眾屏氣凝神聆聽那一波波像浪潮升起的樂句，然後波瀾稍微緩和，卻不完全釋放，接著下一波浪潮又再湧起，如此反覆直到樂曲終了。巴倫波因更把靜默與聲音之間的關係比喻為死亡與生命的交接。 音樂演奏依靠時間的延續收放，單幅的圖畫和影像無法依靠時間，卻也可以產生張力，傅雷曾經形容〈蒙娜麗莎〉的微笑是提出一個問題，卻沒有給答案，因此才會永遠飄忽神秘。其實達文西是利用「光影法」，在蒙娜麗莎的眼角與嘴角營造似笑非笑的表情，使畫面有了張力，耐人尋味；而抽象畫家馬克‧羅斯科(Mark Rothko) 的作品如〈白色中心─玫瑰紅上的黃色、粉紅及淡紫〉則是在玫瑰紅的色底上畫了大小不一的長方形色塊，深的顏色彷彿沉入畫布，淡的顏色則漂浮其上，色塊還有著膨脹和收縮的效果，游移於存在與消失之間。

不同於音樂家，繪畫與攝影是藉著空間中的色彩、形狀，以及作品的內容製造張力。 1986年，鍾榮光和我去奧瑞崗州尋訪謝嘯良的足跡，他是我們心儀的攝影者，留美期間因意外過世。我們在奧州首府幽靜城附近開車閒逛，沒有特定的目標，只是想感受謝嘯良生活過的環境，其中最讓我們流連的是離市區不遠的海岸。海邊無人，只有海鷗盤旋，鍾榮光拿出相機，風吹動著長草，眼前隆起的沙丘仿如墳塚，仰望海鷗凌空飛翔，遠處的浪潮正拍打著海岸，所有的事物都在變動，卻又顯得如此安靜(圖1)。風不知何時停止，海鷗不知何時歇息，靜與動恆續的消長就和日與夜一樣。 同

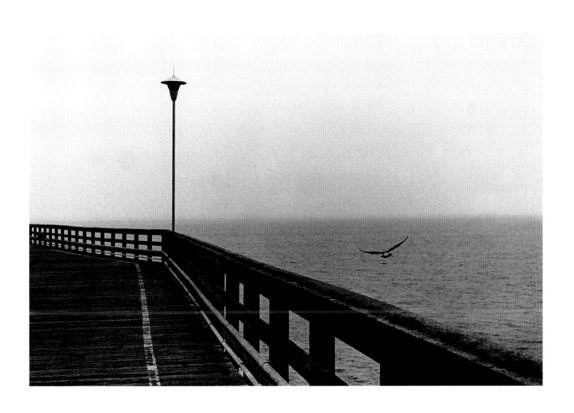

2 回家．美國加州
 1986年

一年，為了我的論文，鍾榮光陪我到柏克萊的加州大學查資料，白天我鑽進圖書館，他就帶著相機到附近拍照。他一向喜歡北加州的天氣，即使在夏天也出現陰雨，適合醞釀心情。那天的海邊頗有涼意，伸入海面的長堤上看不到幾個人，在他框取的畫面中(圖2)，長堤向左方延伸，而右方有一隻海鷗剛剛起飛，正往太平洋上方飛翔，長堤的欄杆形成一股強大的力量將牠拉向左方，但是海鷗堅持自己的方向。這個看似平靜的畫面裡，隱含著兩種力量的拉扯。

朋友給了我一個織在樹枝上的鳥巢，我先用代針筆素描了下來，畫著畫著，就在鳥巢裡利用空白圈出了兩個鳥蛋，接著又覺得應該為樹枝添加背景，這時想起曾在山地門看過白鷺鷥盤旋山間，於是就在樹後勾勒出了山地門的河谷，這是一棵生長在山上的樹(圖3)。畫中的鳥蛋沒有母鳥照顧，好像隨時會掉出鳥巢，到底發生了什麼事？於是我又在空中畫了一對親鳥，牠們可能是不顧鳥蛋飛走了，也可能正急著趕回巢裡。這個畫面提出了問題，但是沒有給答案，就像是一個沒有結局的故事！

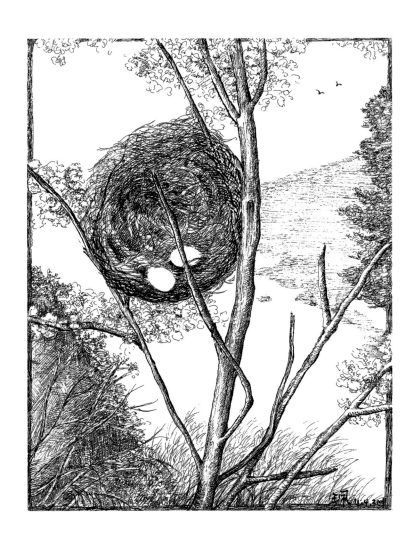

3　　鳥巢. 代針筆
2001年

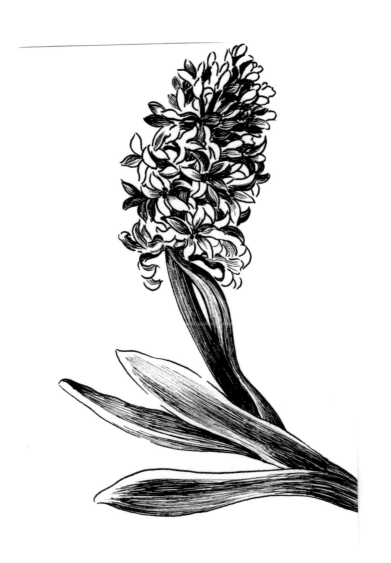

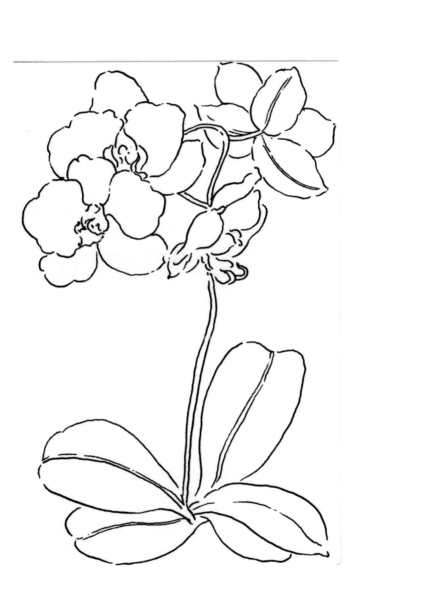

S：油畫可以把一種東西的質感鉅細靡遺的表現出來，但也因為太訴諸於感官效果，給人可以觸摸的感覺，反而讓人忽略了它的精神面貌或表象下的內涵，從這個角度看，抽象繪畫和超現實主義也許就是因此而誕生的。攝影是不是也是如此，黑白攝影和彩色攝影的關係是這樣嗎？黑白攝影是不是也有一種抽象的特質？

C：彩色攝影不能避免的不和諧色調與不恰當的色彩組合，都會阻礙攝影者傳達心中想像的意境，由於黑白攝影把所有的色彩都變成了黑、白、灰的不同階調，剛好符合攝影者想要傳達黑白不同濃度的效果，也讓觀賞者不去注意那些引人分心的色彩，這樣的轉換過程對攝影者來說都是有利的條件，再加上他還可以運用濾色片和暗房技巧，進一步操控黑白的濃度與反差，黑白攝影因而不但可以去除許多彩色攝影寫實上的缺點，更能成為一種「半抽象」的呈現方式，給了攝影者更多的自由去表達內在的想像，因此，從事黑白攝影的創作時，要能掌握住景象中的色彩明度要素，而光線、線條和階調也就相對的顯得重要，其重要性甚至可能超過彩色的畫面。

S：新聞照片和報導攝影也常以黑白呈現。

黑白與彩色攝影 >

S　　　宋珮
C　　　鍾榮光

C：雖然崇尚寫實的報導攝影大多是用黑白攝影，不過，最能夠將場景的原貌呈現出來的應該是彩色幻燈片，比如說，我測試過的有柯達的E-100（尤其是E-100 S），還有富士的RDP（100D），就很能夠記錄現場原來的色彩，燈光片有柯達的EKTACHROME -EPY（64T）也有相同的功能。

S：你說彩色的幻燈片具有最好的寫實功能，但是對你個人的創作來說，彩色幻燈片並不是為了寫實的目的而拍的，是嗎？

C：彩色幻燈片確實最能夠傳達出現場情境，但是就藝術創作而言，攝影者並不只是「描寫」現場而已，而是把自己的情緒藉著景物傳達出來，困難的是作者是否能把現場的原貌透過自己的想像，表現出超越原貌外的內涵，並產生出另一種意想不到的精神層面，比如說，〈有風景的房子〉（見21頁）和〈荒漠之路〉（見95頁)就是兩個例子，這兩張作品比較適合運用彩色來呈現，它們在色彩之間的微妙關係，是很難用黑白表現出來的，乍看之下會以為是透過電腦合成或是暗房技巧做出來的，可是卻都是一次曝光完成，也就是這兩張作品的意境引發了我想要做出一系列「合成影像」，因為我認為現實的景物有很多不足的地方，有太多的限制，這點對畫家來說根本不成問題，他可以選擇取什麼，捨什麼，可以超越寫實的限制，為他所畫的題材賦予一種新的意涵，對攝影者來說，要做到這一點就相當困難，除非用黑白攝影把原來的色彩重新組合，轉成不同的階調，而對受限於現場原貌的彩色攝影而言，「合成」其實就是一種「掃除障礙」的解決之道。

S：你的意思是說像〈荒漠之路〉和〈有風景的房子〉那樣的作品是可遇不可求的嗎？為了達到類似的效果，就得運用合成？

C：就現實條件的限制而言，應該可以說是可遇不可求，但是，攝影者不能

永遠都利用被攝對象是「較稀有」或「較新奇」的先決優勢來提昇自己作品的內涵，換句話說，攝影者必須具備豐富的想像力，將平凡無奇的景物，透過內斂的眼光，使之「轉換」成另一種抽象化的圖像語言，畫家所畫的景物可以一而再，再而三的更動，這種更動的過程就像是攝影中合成的過程，對攝影來說，要使合成的影像看起來自然，很不容易，尤其是畫面中的每一個景物都是寫實的，就像現在的電腦合成影像就很難做出自然的效果，做合成的作品一定要懂得透視的原理，以及光線在物體上所產生的變化、光質的類型和色溫的高低，還要有充份的想像力，合成之前先要有構思，盡量呈現出合乎邏輯的自然效果。對我來說，合成影像的創作的確滿足了個人精神層次的需求，同時也將自己內心深處的一種模糊狀態具象而真實地顯明了出來，然而，經過合成的影像，並不代表就比一次曝光所完成的「直接影像」來得好，這是影像工作者必須要認清的一個重要觀念。

S：你說黑白攝影的光線、線條、階調的重要性甚至可能超過彩色攝影，可以再說清楚一點？

C：這個需要舉例說明，比如說，一片風景中，有白色的房子、紅色的屋瓦、藍色的天空、綠色的草皮，各色的花叢，如果用黑白的底片來拍，這張照片吸引你的可能不是四周的環境，而是那棟建築的白色牆壁，紅色的屋頂在黑白中成了灰色，綠色的草皮也成了灰色，若使用紅色濾片，藍色的天空會變暗而突顯出白雲，但是紅色的屋頂卻會變亮，和牆壁的白色太接近，如果使用綠色濾片，草皮就會變亮，又會和牆壁的階調太接近。不論是選擇哪一種濾色片，在黑白攝影中，這個畫面最明顯的一定是白牆壁，彩色攝影就不一樣了，畫面中所有鮮豔的色彩都會各具吸引力。

若是使用數位相機拍攝，可將白平衡的選項定為一般的彩色模式。進入

Photoshop修圖階段時，以「去除飽和度」的方式，將原始的彩色畫面轉成黑白影像〈雖然是黑白的，但是它的檔案依然是彩色的，其間的紅、藍、綠三原色的檔案空間比例各佔三分之一〉。最後再以「色版混合器」中的紅、藍、綠三原色濾鏡，調整景物色彩間的明暗變化（若選用三原色中的一種濾鏡，將其號數拉高，與該濾鏡色彩類似的景物就會變亮，而與其他兩種濾鏡色彩類似的景物就會變暗），這種交相效應的變化，就像是以傳統的黑白底片拍攝時，選用黑白攝影用濾片的情形一樣。在細部的調整操控上，確實比傳統濾片的使用更為自由，因為它可以重複不斷地修改，直到滿意為止。

S：所以說，黑白攝影會突顯出重點，而彩色攝影比較會呈現出整體性的效果，在繪畫上也是一樣，用炭筆、針筆，甚至水墨來作畫，光影的對比、線條和階調也同樣重要。

C：在黑白當中，線條和面都會顯得比較單純。

S：也就是說黑白的作品比較會有圖案式的味道，是塊狀的、線性的圖案組合。

C：對，像剛才提到的畫面中的花叢，各色的花朵都會變成不同層次的灰色點點，不像彩色那樣豔麗多彩。

S：在繪畫史上，像分析式的立體派就是把形狀簡化了，簡化成了幾何圖形，也簡化成單色調，野獸派的畫家也把形體簡化成彎彎曲曲的鮮豔色塊。這些也是圖案化、形式化的過程。

C：像我的作品：〈路標〉、〈雨後〉、〈鐵皮屋〉、〈海邊的水族館〉、

〈白屋二〉、〈牆角紅衣〉(見57頁)，都隱約呼應了你所提到的畫派表現。

S：那你為什麼要用黑白紅外線底片呢？黑白底片本身不是已經具有簡化的作用了？

C：使用黑白紅外線底片，取它粗粒子、反差強、局部柔焦的夢境般的效果，對我來說，紅外線底片可以傳達出過去的記憶和一種滄桑的感覺，它的另一種特徵是在陰暗的樹蔭下，使葉片被陽光照射的部份變成白色，柔光反射的部份呈現淡灰，較陰暗的部份呈現暗灰，也就是將現場超過肉眼所及的光線層次呈現出來，這在黑白底片上是很難做到的，我的作品〈低語〉(見125頁)、〈龍舌蘭〉(見17頁)、〈草原之路〉(見9頁)、〈荒廢的老屋〉都呈現出了類似的效果。

使用柯達高感度黑白紅外線底片 (2481) 拍攝時，必須在全黑的情況下裝卸底片，而且也須在鏡頭前加裝紅色濾片，否則呈現出的影像將有點類似一般黑白底片經過增感顯影處理的效果，不但階調層次減少，還會使反差降低。由於紅外線底片也能夠記錄部份波長較短的紫外線藍光，如果不加裝紅色濾片，將使得藍色天空出現濃度不夠暗黑的效果，甚至也影響到紅外線照射下的綠色、紅色、黃色植物有不夠明亮的現象。

在感光度的測定上，有兩個可能的方法提供參考：1.將紅色濾片25號加裝於鏡頭前，直接以相機TTL測光時，不妨將底片感光度定在大約ASA1600。2.以手持入射式測光錶直接測光時，測光錶上的底片感光度調至大約ASA200，拍攝時就不用去管紅色濾片還需多加幾格曝光的問題了。最後要補充的是有關調焦的問題，由於紅外線的波長比可見光譜的還要長，因而在焦距的調整上，就必須將原定的調焦點往稍近的距離移動，並配合小光圈加長景深的方法拍攝。

S：在繪畫上，因為使用的素材不同，會影響色彩的彩度和明度，像是油彩和水彩的色彩感就不一樣，而油彩和水彩本身又有多種不同的畫法，產生的效果不一而足，在彩色攝影上，色彩可能由攝影者控制變化嗎？

C：雖然攝影者對色彩控制的程度不如畫家自由，但是卻有一些可行的方法，首先，選擇被攝體的色調濃淡，就已預先決定了畫面即將呈現的色彩濃度效果。第二，選擇底片時要先知道那種特定的底片會偏哪一種色調，每一種底片都會有些差異。第三，在拍攝時，可以加濾色片，如果想要偏冷色調，就可以加藍色濾片，如果想偏暖色調，可以加黃色、橘色、洋紅色或咖啡色濾片。第四，如果要把顏色變濃，曝光就少一格到半格，反之，曝光多半格到一格，顏色就會變淡，幻燈片尤其不能夠多或少於一格以上，因為它的寬容度有限，多或少於一格以上，亮部或暗部細節會喪失。第五，拍照時若是在大太陽底下，明暗對比很強時，出來的照片自然反差會變大，顏色也會變濃烈，但是細節不見得夠豐富。如果在陰暗的場所拍照，比如說，在陰影底下的牆角，曝光比正常少半格到一格，顏色就會更濃，如果使用增感攝影的話，鮮豔的顏色也會變淡，不過，照片的粒子也跟著變粗，反差也跟著變強，最後，放大時，選擇的相紙如果是CIBACHROME　高反差超光亮相紙，顏色自然就會變得豔麗，如果還想在局部加豔，就可以在放大過程中用濾色片將畫面遮擋，使其稍微變暗即可，若是用彩色負片拍照，再配合彩色負片用相紙放大，顏色就更淡了，以上的第二、三、四項，可運用數位攝影中的白平衡與修圖軟體〈Photoshop〉來達到效果。

S：天氣或時間對你選擇黑白或彩色有沒有影響？

C：當光線無法在被攝體上顯出彩度時，色彩沒有其特殊的意義，可能會促

使攝影者選用黑白底片，並且用反差濾片來控制階調，如果是陰天，天空是白色的話，除非主體是單純的圖案、線條或結構，才比較適合拍彩色，否則，就得使用黑白底片，可是，當天色慢慢變暗時，天空和大地會呈現泛藍的色調，這時不妨等待「對比色」的出現，比如說街燈、車子的尾燈、窗口出現的暖調燈點綴在藍色的背景中，此時，用彩色底片可能就比黑白底片適合：例如我在死谷沙漠所拍的車子紅色尾燈的〈旅〉、以及在澎湖所拍的〈荒原之路〉(見93頁) 都是屬於這類的作品。

S：你這樣說讓我想到印象派的畫家因為知道了對比色在一起，會使彼此更鮮豔，所以開始在畫面中採用對比色，到了後期印象派就更明顯了。

C：我在屏東所拍的〈紅門〉，其中就有紅和綠的對比色，加上前景地上又有黃色的落葉，這種色彩間的微妙感覺，是很難用黑白表現出來的，還有，另一張在屏東拍的〈麒麟花〉(見15頁)也是，在新墨西哥州所拍的〈路標〉，以及在宜蘭所拍的〈交響葉〉(見123頁)，也都有類似的效果。

S：現在的數位影像可以讓使用者既方便又自由的控制畫面的色彩變化，還有不需要經過化學藥水處理的優點，你的看法呢？

C：數位影像所使用的感光材料和傳統的完全不同，數位影像的優勢就是檔案的訊號不容易變質，影像不但可以保存在光碟裡面，還可以不斷地複製，由於數位檔案具有絕對精準複製的特性，因而在影像的傳輸與複製上，不易產生失真的現象，對影像檔案的複製與保存，有較佳的品管保障。而傳統的感光材料，像CIBACHROME或是轉染法雖然可以保存百年以上，但是原作底片會因為溫度、濕度的關係，無法像相紙作品一樣保存得如此長久，得靠翻拍照片或底片以獲取新的底片，但重複翻製後，品質便逐次降

低。雖然數位影像在某些層面與領域上，有逐漸取代一般傳統影像的趨勢，但是，它卻很難讓真正傳統黑白銀鹽感光材料的魅力消聲匿跡。如果要將傳統的底片轉成數位檔案，再將它輸出成高品質的相紙作品，首先就必需經過滾筒式高階掃描的步驟，將底片轉成電子檔，依我的經驗，若需將成品影像輸出成20X30吋的相片作品，在底片掃描時，最好能將D.P.I.定為300，掃描成200MB左右，就足以達到高品質的需求，當然其他有關Photoshop修圖軟體的精確運用，也是成就高品質的關鍵要素。

至於輸出相紙的選擇，經過我多次測試結果，日本MITSUBISHI出品的金屬相紙〈526-M〉，與日本PICTORICO出品的月光相紙，以及德國HAHNEMUHLE出品的Fine Art Baryta 中性調子相紙，是我個人最為推崇的超高品質噴墨相紙！金屬相紙〈526-M〉適合彩色輸出，它的表面呈現出一層霧面的金屬銀材料，色彩飽和度令人驚嘆！鮮豔而不外放的特性，令人感受到神祕中帶有古典的韻味，反差太弱的單色調畫面，不太適合使用此種相紙，否則會呈現暗沉效果。月光相紙適合黑白輸出，它的反差稍強、調性鮮活，能將畫面表現出臨場透視與空氣流動的感覺，黑色濃度極佳！在輸出大畫面作品時，要注意防範暗部過黑。Fine Art Baryta 相紙是屬於棉質材料，非常類似傳統的黑白紙基〈Fiber Base〉相紙，也很像柯達公司出品的招牌轉染相紙〈Dye-Transfer，目前已停產〉。另外，美國的MUSEO〈Silver Rag〉也是很棒的噴墨相紙，具備Baryta同樣的特質，它的材質韌性超強，調子溫和偏暖，尤其在黑白畫面輸出的暗部反光處，能明顯感受到白金相紙的魅力！

整體而言，在目前數位科技與輸出材質的研展下，噴墨相紙輸出的彩色或黑白作品〈特別是由傳統底片轉成的數位檔案〉，在嚴格品管的掌控下，事實證明，它的效果大致已可取代傳統式放大的作品了！

C：攝影最重要的特質就是記錄，它能夠把時間或光影留住。攝影術發明以前，只能藉著圖畫把影像記錄下來，不過等到攝影發明之後，攝影者卻又不願意攝影只停留於純粹的記錄功能，他們覺得這樣的攝影不如繪畫，缺乏個人的表現力。而畫家也為了有別於攝影，因此不再以寫實為目的，比如立體派的作品就同時呈現出不同的角度和時間的過程，這是攝影無法在一次曝光中完成的，當然，像哈克尼(David Hockney)用多張照片拼貼和組合式數位影像又是另一回事了。

S：在攝影發明之後，有許多畫家運用攝影當工具，例如竇加(Edgar Degas)就開始用相機先記錄下他要畫的主題，這比速寫的草圖更精確。過去，畫家花了很長的時間，才學會用單點透視法把三度空間轉變成二度空間的平面，同時運用大氣透視法把遠近的關係模擬出來，這樣做雖然達到了寫實的目的，但是畫家並不以此為滿足，他們還想進一步的美化自然，把自然變成一個平靜、安詳的所在，一個理想的國度。

C：所有的風景畫都是如此嗎？不是也有一些風景畫描寫的是原始、粗獷的自然景象？

漫談攝影與繪畫的關係>

S　　宋珮
C　　鍾榮光

S: 對古典主義的畫家來說，畫自然風景是要經過人工美化的，那是希臘神話故事發生的背景，是一個和諧安詳的年代。對古典主義的畫家來說，理想化是一種難以抗拒的誘惑吧！因為他們認為「美」是藝術追求的最高目標；但是對後來浪漫主義的畫家來說，大自然卻不是人可以控制的，和凜然可畏的大自然相比，人顯得極其渺小。到了「後期印象派」，受到東方藝術的影響，繪畫不再嘗試模擬三度空間，而是回到兩度空間的平面，「風景」對於像塞尚(Paul Cezanne)、高更(Paul Gauguin)、梵谷(Vincent van Gogh)、秀拉(Georges Seurat)和畢卡索(Pablo Picasso)這樣的畫家，意義也就不同於以往了。

C: 也有一部份攝影家試著美化風景和環境，像是純風景攝影，或是旅遊攝影，主要的目的是要吸引人去那些地方。但是，風景攝影發展的過程中，攝影者通常會在自然風景中加入人文的思維，甚至有些攝影者藉著遭受破壞的景觀來反映政策的缺失與環保議題等等，所以攝影無形中就背負著社會的意識及歷史的使命，因為只有它擁有記錄「真相」的功能。

S: 其實，攝影者很早就發現了攝影有傳達現實的功用，一直到現在，新聞媒體仍然藉著影像來影響大眾視聽，不過，曾經有個階段，攝影家因為還不肯定攝影的藝術價值，就試圖模仿繪畫，譬如「畫意攝影」。像史泰欽（Edward Steichen）就認為攝影是要像繪畫一樣經過手工處理，改變過於寫實的細節，才有藝術價值，到了史帝格立茲（Alfred Stieglitz）、史傳得（Paul Strand）、亞當斯（Ansel Adams），「直接攝影」(Straight Photography)才誕生。

C: Paul Strand 的影響力相當深遠，Ansel Adams 曾經談到Paul Strand對他的啟發，說他第一次看到Paul Strand的大張黑白負片時，心中受到極大的震撼

和激勵，對直接攝影(純粹攝影)的創作方向也因而信心大增。另外，由於
Alfred Stieglitz 對Ansel Adams的賞識，邀請他到紐約展覽，對攝影的發展同
樣具有決定性的影響。

S：不過Ansel Adams的作品雖然是直接攝影，但並不表示他的作品就一定是
寫實的，他在寫實之中還是加上了個人的表現。

C：我記得Ansel Adams曾經說過：「一開始就要好」，當初不太懂他的意
思，總覺得初學者什麼都不會，怎麼可能辦到？後來經過多方歷練，才真
正明白其中奧祕！其實關鍵就在於：「想法要對，看法要準」。至於把表
現性推向更極致的也許是Edward Weston，他的作品已經進入抽象的意境，
他把拍攝的體裁簡化成最單純的元素，例如：樹幹、花果的細部，甚至是
石塊、建築物的局部、裸女與雲朵、沙丘……等等。

S：不過，他的作品應該可以分為幾個不同的時期，像你剛才所說的那個階
段似乎是比較傾向於形式上的講究，到了晚年拍攝海邊枯枝，才是比較具
有內省性的作品，所謂「表現性」是藉著拍攝的對象作個人主觀情緒的表
達。

C：Ansel Adams 的作品讓人想到美國壯麗的國土，有種心胸開闊之感，對
美國本土的人來說，不免引以為傲，加上由彩色的景觀轉換成黑白的超高
品質影像，又增添了高貴而神祕的魅力。

S：說起來，雖然從Alfred Stieglitz所推動的「攝影分離派」開始，攝影刻意
的與繪畫有所分隔，但是，即使攝影者由此正視攝影是一種藝術媒材時，
攝影與繪畫的發展勢必仍有許多交會之處，因為它們同樣是視覺藝術家藉

以表達自己的工具，畫家與攝影家對當代的藝術潮流和趨勢有同樣敏銳的感知能力，比如說，二十世紀的繪畫中的「立體主義」、「表現主義」和「超現實主義」對攝影的影響都是清晰可見，而攝影對於「未來主義」、「普普藝術」和「照相寫實主義」的繪畫也有著實質上的推動作用。

C：雖然有許多相似之處，但是，攝影是一種可以把時間留下來的媒材，這是它和繪畫最大的不同點。

S：其實最強調攝影記錄特質的大概就是新聞、報導攝影家吧？所謂的記錄並不一定是純粹客觀的，面對幾十年前的報導攝影，我們所能確定的只是一個特定的人在那一時、那一刻所看見的景象而已，所謂的寫實不過是一種有選擇性的寫實。

C：只有一個人拍，我們就只能透過一個人的眼睛來看，如果有十個人拍，就可以看到十個人的觀點，五十個人拍，就有五十種的選擇，所以現在有人推動全民攝影，幾十年後，也許就可以看出它的價值了。

S：報導攝影或是記錄攝影是不是需要有文字的解說，才能讓觀者明白照片中影象的關聯，甚至藉文字把時代背景、家族記憶以及人和社會環境的關係表達出來。如果單張的照片不夠完美，是否需要有一組照片，並且配上文字才算完整，這樣的攝影性質是不是比較像插畫？

C：也許單張的照片並不完整，但是每張照片還是要有力量，應該不是像插畫，因為對報導攝影來說，還是以影像為主，文字為輔，文字就像是電影中的配樂，把影像的力量襯托出來。

S：就另一個層面來說，繪畫和攝影其實只是一種媒材上的選擇，首先，藝術工作者要知道自己適合哪一種創作方式，攝影者必須具備敏銳的直覺感受能力，而畫家需要有思考、組織的能力，因為繪畫不是一種立即的反應，而是需要不斷地思考，建立自己與所繪對象的關係，攝影者則必須能立即掌握、捕捉住場景中吸引他的元素。

C：沒錯，由於攝影受到現實條件的限制較大，它僅能仰賴攝影者以自身具備的涵養與想像，對自然環境與場景作直覺的、快速又果斷的反應，不像繪畫只需抓住一種感覺或意念，然後再透過自然環境中的景或物慢慢地架構出屬於自己的圖像世界。當然，攝影創作也需要有思考、組織的架構，再借助感覺或意念來完成想像中的畫面，尤其在「合成影像」的領域更需如此。

S：攝影在按下快門的那一刹那，作品就已經大致完成了，但是畫家得慢慢的去建構一個畫面，要運用自然中的哪些元素？又要補充哪些元素？這些都需要思考，所以繪畫的過程在創作的時間上看來，是比較緩慢的。

C：畫作只有一張，不能複製，因為稀少而變得更為珍貴，但是攝影卻可以複製，許多人因此認為攝影的價值不及繪畫，其實，攝影版數上的限制，就和版畫很相似。

S：為藝術品定價、限制版數是保障藝術品價值的方式，不過，繪畫和攝影之所以珍貴，實在不該由價錢來判定，因為定價的高低常取決於藝術家的名氣和他是否還在世，現在海報、卡片、書籍的印行讓大多數人用少量的金錢就可以擁有藝術作品，不過，藝術品的價值還牽涉到藝術家生存的問題。

攝影作品珍貴的地方在於攝影者一時一地的直覺感受，藉著照片傳達出來了，那一時一地的感受包含著自己過往的經歷；包含對人、物的情感；個人出生的背景與思想，這些是用生命儲備出來的，比如說，你在屏東老家所拍的作品就潛藏著深刻的情感。藝術家生為一個人的獨一無二，和他作品的獨一無二是藝術真正的價值所在。

C：沒有受過藝術教育的一般大眾可能會以相紙和材料的昂貴與否，來評斷照片的價值，而忽略了一張攝影作品的可貴。就整個社會體系來說，藝術品的真正內在價值一直沒有被重視，是不是也代表著藝術教育的不成功？

S：我過去在學習攝影史和繪畫史的過程中，總是壁壘分明的去研究兩者的共通點與不同點，現在重新思考這個問題，另有一種想法，就是攝影是從二十世紀初「直接攝影」時期開始成熟，從此攝影者真正把攝影當作一種表現的媒材，可以像文學、音樂、繪畫一樣去找尋各種可能的表現方式，比如說，你所做的「合成影像」，就是運用繪畫的觀念來作攝影，但並不是模仿繪畫，因為是站在平等的地位上，所以攝影也和繪畫一樣，都能夠使「看不見的」被看見，「看不見」的東西可能是夢，是想像的世界；也可能是人人都「可以看到」，但卻「視而不見」的東西。比如說，一個老太太走在街上，大概沒有幾個人會注意到她，但是當一個攝影者把她拍下來以後，觀眾對她的認識就不一樣了。

C：對啊！再加上她四周環境的搭配，就可以更清楚地說明出這個人的特質，這得靠攝影者的反應力和判斷力才行。

S：攝影和繪畫都能將細微、平凡之處展現出來，還能將「隱藏」的東西顯明出來，比如說，形狀或色彩間的關係，像你拍的〈窗外有雲(見83頁)〉或

〈牆上老屋〉(見81頁)就是個例子。

C：這必須仰賴攝影者的想像力，不過，要達到這種效果，被攝的對象也需具備某些條件，例如：牆壁上的水泥本身要像是雲朵，攝影者才能借助它發揮個人的想像力，攝影者在「看」的能力上要夠準確；「看」包含了很多要素，不只是單純的用眼睛去注視而已，所以，要能「想得到」，才能「看得到」，然後才會「拍得到」，這點讓我想起柯錫杰老師曾經說過：「藝術家的責任在完成自然所未完成的部份」，我認為它真正的含意其實就是：「自然」已為我們預備了創作上的一切原始素材與資源，藝術家必須發揮人為功能，介入自然與之合作，擔負起重組架構、佈局設計……甚至是主控引導、賦予它特殊意涵的重要角色。

S：繪畫曾經有一段時期，想要模仿音樂，成為完全抽象的表現方式，像是康定斯基，就希望能夠用線條、色彩、形狀……模擬音樂中的旋律、節奏和音色……來引發人的想像，但是，抽象繪畫所經歷的時間並不長久。

C：音樂確實能讓人感受到抽象的意念，這是它非常獨特的地方，難怪，不論是抽象畫、雕塑或建築，也都有嘗試運用不同音樂特質表現自己作品的案例。

S：對視覺藝術來說，完全的抽象很不容易，因為人還是希望在視覺藝術中，辨識出一些熟悉的形體，藉此為起點引發個人的感受，所以，即使是康定斯基的繪畫，也還有一些具象的形體存在，比如說山、樹、旗子……，使人找到想像的起點。你在攝影中提倡「半抽象」，不是也是這個原理？

C：先前我提到攝影的本質就是記錄，但是為了能超越「純粹是記錄」的限

制，就必須在影像中注入作者的「觀點」；換句話說，就是在被攝對象上添加個人的意念與想像，唯有透過這樣的一種移情過程，才有可能在寫實的題材上，表現出超凡的意涵，基本上，我不太贊同攝影創作是以完全抽象的方式呈現，如此一來便喪失了它原有的特質與本位，所以才主張「半抽象」的觀念，在我剛開始提出「半抽象」這個字眼時，並不知道別人也提出過類似的想法，直到看過二十世紀Edward Weston的書後，才發現裡面所談的「Semi-Abstract」，其實就是「半抽象」的意思，當時覺得很興奮。

S：因為受到寫實的限制，視覺藝術的主題從古至今就是那些，和繪畫一樣，攝影的主題就是風景、靜物、人物、動物、人的活動……視覺藝術的工作者都是用這些來「說話」，中國的山水畫畫了幾百年，還是山水，不過畫家因著個人描繪線條、形狀、紋理的特色，以及在山水中放入的情境，而展現出了自己的風格。馬奈(Edouard Manet)曾說：「畫家能夠利用水果和花卉說出一切話，或者僅僅運用雲彩也行……」可見主題雖然有限，藝術家可以發揮的空間卻是無限的。

S：康定斯基的常常用「構成」題名，許多現代藝術家用Untitled(無題)，是為了給觀賞者更大的想像空間，那麼攝影呢？為什麼你要為作品題名？

C：並不是因為主題意念不清楚，才以「無題」為名，有時候「無題」的作品是需要花費十年或是更久時間才能完整呈現的系列。而作品的內容可能出自潛意識或是抽象的意念，也可能意念還沒能夠完全的傳達，還有繼續發展的空間。我的作品之所以題名，一方面是為了方便辨認，另一方面是希望把抽象的意念和實際的影像融會在標題之中。

tone 22

光與影
的二重奏

作者、繪圖：宋珮
攝影：鍾榮光
責任編輯：繆沛倫
裝幀設計：林小乙
法律顧問：全理法律事務所董安丹律師
出版者：大塊文化出版股份有限公司
台北市105南京東路四段25號11樓
www.locuspublishing.com
讀者服務專線：0800-006689
TEL：(02) 87123898　FAX：(02) 87123897
郵撥帳號：18955675　　戶名：大塊文化出版股份有限公司
版權所有　翻印必究

總經銷：大和書報圖書股份有限公司
地址：台北縣五股工業區五工五路2號
TEL：(02) 89902588 (代表號)　FAX：(02) 22901658
製版：瑞豐實業股份有限公司
初版一刷：2011年2月
定價：新台幣360元

ISBN 978-986-213-229-6
Printed in Taiwan

國家圖書館出版品預行編目(CIP)資料

光與影的二重奏 / 宋珮著.繪；鍾榮光攝影. -- 初版. --
臺北市：大塊文化, 2011.02
面；　公分. -- (tone；22)

ISBN 978-986-213-229-6(平裝)

1.繪畫 2.畫冊 3.攝影集

947.5　　　　　　99025695